追逐光的孩子

《光之子》导演手记

卡先加 著

上海交通大学出版社
SHANGHAI JIAO TONG UNIVERSITY PRESS

内容提要

本书为纪录电影《光之子》导演卡先加所写的导演手记。影片《光之子》讲述了藏地女孩梅朵独自寻找父亲和归宿的故事，展现了在时代变迁中，一个幼小的生命克服重重挑战，坚强成长的昂扬精神。15篇散文记录了作者拍摄《光之子》过程中一些不为人知的经历，以及作为一名电影人的成长历程。本书适合大众阅读。

图书在版编目（CIP）数据

追逐光的孩子 ：《光之子》导演手记 / 卡先加著.
— 上海 ： 上海交通大学出版社，2025.1 -- ISBN 978-7-313-31782-7

Ⅰ . J905.2

中国国家版本馆CIP数据核字第2024K97G76号

追逐光的孩子：《光之子》导演手记
ZHUIZHU GUANG DE HAIZI:《GUANG ZHI ZI》DAOYAN SHOUJI

著　　者：卡先加
出版发行　上海交通大学出版社　　　　　地址：上海市番禺路 951 号
邮政编码：200030　　　　　　　　　　　电话：021-64071208
印　　制：上海文浩包装科技有限公司　　经销：全国新华书店
开　　本：880mm×1230mm　1/32　　　印张：6
字　　数：105 千字
版　　次：2025 年 1 月第 1 版　　　　　印次：2025 年 1 月第 1 次印刷
书　　号：ISBN 978-7-313-31782-7
定　　价：59.00 元

自　序

　　《光之子》从筹备到选角，从拍摄到后期制作，历时 3 年半，最终从 175 个孩子当中选出 1 位主人公，总拍摄素材将近 200 个小时，最终成片 100 分钟。观众很难看到这 100 分钟背后的一切，而这些，又是一个个鲜活感人的故事，它们映照了我的生活。

　　3 年多来，《光之子》把我连接到一个更广阔的时空纬度里。我从青藏高原东部的村庄走来，拿起相机，开始慢慢接触和制作电影。当我以电影为伴，游走在不同的人生轨迹中，潜藏在记忆深处的很多回忆，在脑海里徐徐展开。

　　那些琐碎的记忆，安插在我从影 10 年的所思、所想的

缝隙里，我从中看到一个从未发现过的自我，电影和摄影给我带来了成长，为我呈现了与之前不一样的生命景观。我痴迷于此，感激这份奇妙的馈赠。

电影，像个修心的媒介，摄他人，亦观自我。

不知不觉中，电影已变成我生命当中一个亲密的朋友，它让我多了一个观察外部世界的窗口，很多时候也成为与自我和解的一种方式。很多朋友说："你在微信朋友圈发的内容、做的事，都是关于摄影或跟电影相关的信息。你没有自己的生活吗？"是啊，一个成长环境和教育背景跟电影没有一丝关联的人，为什么如此痴迷这个媒介呢？现在的我，生活中似乎只有拍电影了。

2020年，我完成了《光之子》的后期制作，从此开始了漫长的上映等待岁月。旧的作品无法上映，新的电影无法落实，只有一些零零碎碎的商业影片，暂且满足着我对电影的渴望和追求。短暂的时间过后，内心难免会被一种强烈的空虚、失落、焦虑、孤独感所充斥。于是，我时常与文字为伴，跟自己对话，借以走出这个习以为常、千篇一律的世界。

走进回忆，或想象未来的时空，才能安住于当下。

2024 年 10 月，《光之子》终于迎来了上映。从开始制作算起，整整 7 年过去了。7 年光阴转瞬即逝，一切仿佛都发生在昨天。我的生活看似波澜不惊，但细细想来，身边还是发生了很多变化，有些还让我措手不及。当下世界的形势，让我对世界、对人类文明的发展再次产生怀疑，我们在倒退，还是在重复着历史？

一段酝酿了 5 年的感情结束了，所爱的人已经不在此处，伸手无法触及。

我从影道路上的恩师万玛才旦导演突然离世，我悲痛欲绝。从此，我要接受失去电影精神支柱的现实，心怀思念，独自前行。

还好，还有电影。

2024 年 9 月

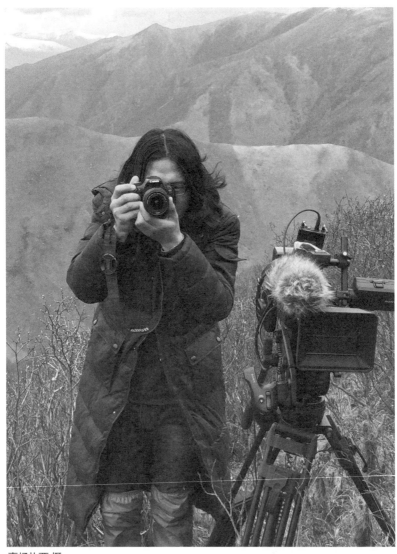

嘉杨扎西 摄

目　录

或许，我们每个人的内心深处，都有那么一束无形的光，一直闪烁着，而我们，要用一生的时间去追逐那束光。

追逐光的孩子

2016 年冬天，西安的天空总是灰蒙蒙的。

我从来都没见过的雾霾覆盖着整个时空。空气里弥漫着我生命当中从未有过的压抑情绪。我身心极度不舒服，每天要应付繁重的英语阅读、写作和电影课，只有偶尔带着手机穿梭在大街小巷，拍摄我所看到的世界时，才会感受到些许的安慰。

摄影对我来说总是有种说不清、道不明的作用。我总是感激它。

随着成长的脚步，我不断地远离家乡，从初中到高中，从高中到大学，再到世界各地，每次的离家都让我看到了家乡在社会变革中面临的困境。一个局外人或许很难看到这些隐形的、内在的、血液中流失的形态，但作为生长在这片土地上的我来说，一直很渴望用某种方式去呈现这些潜藏在高

原深处的景象。

嘉杨的故事

《光之子》开拍之前，我拍了另一部片子《嘉杨的故事》，关于23岁的嘉杨。后来，我们同时做了《嘉杨的故事》和《光之子》两部纪录片的方案，参加东京纪录片创投大会，最终后者入选，获得"多彩亚洲奖"，得到一些资金支持。虽然《嘉杨的故事》停拍了，但我依然想把它记录下来，记录那段逐光的岁月。

嘉杨出生于藏区的一个牧人家庭，在西安学习汉语和英语，希望有朝一日能到美国读大学。他从13岁开始当了僧人，5年后逃离寺院还俗。之后周围的乡亲和朋友纷纷指责他违背誓言。嘉杨承受着外界的污名，最终选择离开家乡，辗转于藏区各地，最后来到了西安。不流利的汉语，让他始终难以融入都市生活，一直沉浸在莫大的乡愁里。

2017年初，嘉杨在西安的生活陷入了困境。他听说挖虫草能挣到很多钱，于是，为了支付高额的学费和生活费，他前往海拔5000多米的远方，上山去挖虫草。挖虫草的过程对这部片子来说是一个很重要的部分，再加上我对嘉杨的经

历和当时的状态也很感兴趣，便跑回西宁跟制片人仁青多杰详聊故事情况，两人一拍即合。

然而，现实问题很棘手。且不说拍摄过程当中的费用和工资怎么解决，我们连一台像样的摄像机都没有，摄像机对我们来说又是必备的。当时我们两个人的手里只有3000块钱，于是我们东拼西凑，最后借到50000块钱，把这笔钱当作首付，预付给认识多年的卖相机的老板，剩下的部分，是仁青多杰连续几个月刷了好几张信用卡才付齐的。2017年5月28日，我们跟着嘉杨前往果洛高原，《嘉杨的故事》开拍了。

从西宁到果洛州府，再到甘德县的一个乡镇，我们花了3天时间终于抵达目的地所在的山沟沟。眼前的景象光秃秃的，抬头仰望，不远处的山顶上积满了雪，住处跟前的河水还在结冰。主人把我们带到旁边的一所房子，半个屋子都堆满了他家的杂物，地上铺着薄薄的旧物当作床，那就是我们接下去一个多月的落脚处。

破损的木门总是很难关紧，室外的寒气自然也会顺着木门的破洞钻进屋内。我背着沉重的摄影器材，跟着嘉杨早出晚归，每天要爬上海拔5000多米的高山。跟嘉杨同行的挖草的牧人以为我很有钱，或者我可以从别人那里拿到很多的钱，不然怎么会有人愿意冒着生命危险，在风雪交加的天

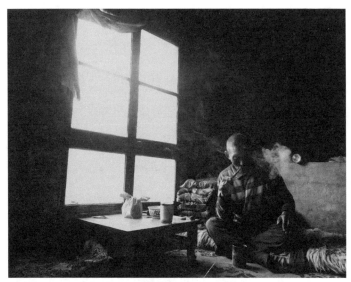

清晨，嘉杨的爷爷在冬季牧场的小屋里

气里这样跑来跑去呢？也有人觉得我拍完这部片子就会赚大钱，总之他们都觉得我是一个有钱人。然而，当时我的口袋里只有不到 100 块钱，从果洛回西宁的车费都还没着落呢。

在每天周而复始的拍摄里，我偶尔拍到一些极其震撼的空景镜头，满心喜悦，就像内心被照到一束光一样，激起我继续拍下去的勇气。

光之子

通过一个小孩的视角，或许我们能看到一个完全不一样

的社会生态。

因为《光之子》，我们开启了一段寻找孩子的旅程。

我们从安多藏区出发，辗转去了四川省的马尔康等康巴藏区，一直走到了拉萨。3个月的时间里，我们走访了各类学校、俱乐部，福利院，采访了175位孩子。

在走访的过程当中，我们遇到家庭背景和生存状态各不相同的孩子，有很多感人至深的故事，让我多次潸然泪下。但是很多故事都是已经发生过的，无法重拍。

《光之子》电影版里的主人公梅朵和电视版里的主人公之一秀增，以及后来没能拍成的朋玛，是我们最初选定的3位主人公。虽说3位都是女孩，但她们的家庭背景、年龄，以及处理情感关系的方式都不一样。

我刚到道扎福利学校时，梅朵才12岁，五年级，1岁父母离异后就没见过爸爸。她喜欢画画，关于家庭和父亲的很多想象与渴望，她都用画笔表达了出来。我每天观察、记录她在学校里的生活，假期就和她一起回到外公外婆家，他们对镜头毫不介意，对我也很亲切，尤其是外婆。长年不回家的我，在主人公家里感受到了家的温暖。

秀增很小的时候，父亲在一次事故中去世，之后妈妈改嫁，把秀增留在外公外婆家里抚养。每当想念妈妈，秀增就

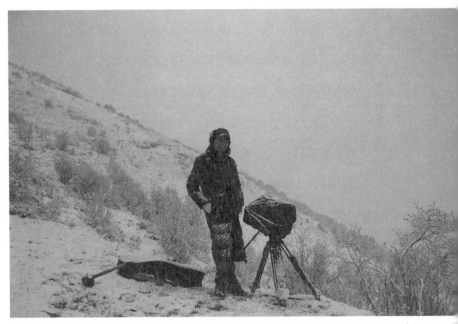

拍摄嘉杨时，每天需要到海拔5000多米的山上拍摄。夜幕降临，快要下山时，下了很大的雪。（嘉杨扎西摄

藏在被子里哭泣，内心一直憎恨妈妈不把她带走。每次妈妈回家看望父母，秀增都独自藏在卧室里不出来。随着年龄的增长，她慢慢地理解了母亲的苦难。

朋玛从未见过亲生父母。直到13岁的一天，家里突然来了一个陌生人，养母告诉她眼前的人就是她的亲生母亲。朋玛无法接受这一切，跑到自己的卧室里，把自己锁在屋里数日，直到母亲离开。从此，朋玛对母亲很是怨恨，她不明白妈妈当初为什么抛弃她，为什么13年后又回来找她。她无法平复自己的内心，她想找到答案。

后来，电影《光之子》在国内外的电影节放映时，很多观众问我："学校孩子们，尤其梅朵和外公外婆在镜头面前如此自如，完全不在意你的存在吗？"

当一个陌生人突然闯进自己的生活，或多或少都会有些影响。当我开始选定拍梅朵，频繁将镜头对准她的时候，她其实很不自在，但又不会跟我说。小孩都想被拍到，因为我镜头的"特殊"对待，同学们嫉妒她，把她推到一个很孤立的状态。

之后，我跟校长沟通，带一些他们班的英语课，慢慢地走进他们的生活里。

我试着拍全班同学，休息时把摄像机放在他们的教室里。

刚开始他们很好奇，东摸西摸，但是时间久了，也就没人理会了。最开始的两个月，我忙于处理各种微妙的人际关系，后来我渐渐走入他们的生活，成了他们中的一员。

但是，学校的生活每天都周而复始，拍到的镜头没有任何可以形成电影的东西。加上高额的制作费用，以及国内外合作拍摄、首位中国藏地导演执导的纪录片在 NHK 播放等头衔压力，我总是感到焦虑，甚至失眠。

后来，剪辑完电视版回国后，我做了一个心脏动脉手术。陪护我的哥哥，对我继续想做电影的决定有些许担忧。

我总是在想，是什么让我从灰蒙蒙的、压抑的西安雾霾里走了出来？是什么让我背着沉重的设备，每天上下海拔5000 多米的高山？又是什么让我在闷热的东京天气里，不分日夜地剪辑一部电影？

我没找到答案。

嘉杨，还穿梭在都市与牧村、宗教与世俗、传统与现代的各种生存挑战与困境之间，继续勇敢地追逐着自己的梦想。

梅朵，克服种种困难，一个人勇敢地到草原深处去寻找爸爸，看见爸爸家庭幸福，梅朵内心五味杂陈而又无处诉说。她迎着阳光，手握画笔，表达自己对爱和家庭的渴望，在时

拍摄《雪豹》期间，我每天清晨上山拍照。山顶雪花飘落，有一束光从云层照过来。

代变迁的浪潮中坚强成长。

秀增在初中毕业之际，鼓起勇气，去见了常年无法面对的妈妈。朋玛还在路上，继续她独有的寻觅之路。

而我，面对着各种困境，一部影片接一部影片，继续努力做下去。

我感受着世间的喜怒哀乐与悲欢离合，感受着生活的本来面目，在光影里一路寻找自我。

或许，我们每个人的内心深处，都有那么一束无形的光，一直闪烁着，而我们，要用一生的时间去追逐那束光。

我们都是追逐光的孩子。

它们雕刻时光，保存了我们生命中的每一个瞬间。

偶然闯入电影业

初拿相机

从 2011 年开始做些影像相关的学习和工作算起，我进入电影行业已经十多年了。回想起来，我出生的环境和我的专业都跟电影没有直接关系。小时候我有过很多理想，军人、乐手、作家、诗人，甚至想过成为一个捍卫人权的律师。我高中时候对英语很感兴趣，找老师自学了一段时间，想着以后会成为一名英语老师，用流利的英语传播藏族文化，但从未想过自己以后会进入电影行业。

2009 年，我结束了漫长的高中生活，走进了很多学生梦寐以求的大学。当年我的分数不高不低，没有过多的欢喜，也没有多么的悲伤。我独自一人背起很少的行囊，去了青海民族大学。而这，是开启我人生转折的一个重要节点。

一个偶然的机会，我和比我大一些的学长加入了摄影班，给我们培训的是几位英语老师。刚开始，我们学一些光圈、快门、感光等最基础的摄影技术，以及给照片配文字的方法。当时用的很多相机都是美国、英国、澳大利亚等国家摄影师捐赠的二手相机。培训的地方有很多胶卷相机，老师们把它们拆开，给我们讲解相机背后的原理。初拿相机的我，完全被摄影吸引了。

大概学习和训练了半个学期，我做了一个关于在西宁民族文化街附近做帐篷的商铺和商人的专题摄影报告。学期结束时，我如愿拿到了一台相机，任务是暑假的时候拍些自己想拍的内容，回来在班内展示。那段日子，我每天拿着那台相机，徜徉在学校里和城市的各个角落，完全沉浸在摄影的快乐中。

摄影给我的大学生活带来了无限的乐趣。每当拿上相机去拍摄的时候，总会有种莫名的能量让我立马振奋起来。拍摄会把我带入一种奇妙的感受里，那是镜头和拍摄对象在我脑海里形成的一种时空，它让我暂时忘却了周围的烦恼。

2010年暑假，我买了30多本英语课本，拿着身上仅有的几百块钱来到甘肃省夏河拉卜楞。我打算举办一个英语培训班，挣来下个学期的学费和生活费，顺便拍些照片。英语

培训班准备了好几天，但最终没能开班。我在寺院附近租了一间特别简陋的旅店房间，一晚14块钱。我每天勉强填饱肚子，大部分时间都在拉卜楞寺和县城晃悠。没多久，我的几百块钱用完了，没有了付旅店的钱。老板看到我手里昂贵的相机，不相信我付不起。我走投无路，只好把所有的英语书低价卖给一家书店，拿来付了房费。

一天早晨，我从旅店出来，来到拉卜楞寺。寺院大门口的桥头有一个阿姨在卖油炸饼。我摸遍全身所有口袋，加起来只有五毛钱，正好能买一个油炸饼。靠着那个油炸饼，我在寺院晃悠了一整天，不知今后何去何从。等回过神来，我已经走到了寺院对面的山坡上，夕阳西沉，眼前是美丽的拉卜楞寺。

也不知过了多久，山坡的另一侧传来人群的声音。我起身，慢慢地走下山坡，来到人群中间。一个戴眼镜、肤色嫩白的中年男人在和几个僧人谈论佛学和藏地的社会现状。看到他们相谈甚欢，我也不禁加入，表达了自己的想法，那位戴眼镜的中年男人显得特别兴奋，相继问了我很多问题，我一一回答。

天色渐晚，旁边的僧人都陆陆续续回去了。我原本以为中年男人是个汉族人，后来才知道他是从内蒙古来的蒙古族

人，是位藏传佛教信徒，还能念一些藏语经文颂词。或许是意犹未尽吧，他邀请我去了县上特别有名的饭店，一直聊天到深夜。

幸运之神眷顾了我。接下来的几天，我跟着他到处拍照。临分别的时候，他给了我二三百块钱，留下手机号，说我以后到内蒙古可以联系他。虽然后来我换了手机再也没能联系到他，但心里一直感谢这位大哥。要不是遇见他，我在夏河大街上还不知道要吃多少苦。

开学后，我把暑期拍的照片在班上做了展示。而陪伴我一个暑假的相机，却在我打篮球的时候不翼而飞。老师们综合考量之后，并没有让我赔偿，而是让我当了一个学期的志愿者。

志愿者的工作简单，收拾相机、打印培训资料、偶尔给新学员讲讲拍照相关的知识。在那期间，我看了很多美国《国家地理》(*National Geographic*) 杂志和史蒂夫·麦凯瑞 (Steve McCurry) 等一些大师拍的照片。丢失相机这件事，让我有更多的时间沉浸在摄影艺术的世界里。就在我进入回忆的时空，拼接这些跟从影道路有关联的琐碎回忆时，一旁的笔记本上，约翰·列侬 (John Lennon) 的一句话赫然醒目：所有的事到最后都会是好事。

用东拼西凑的资金买了摄像机、电脑，开始剪辑《英雄谷》。（才多）摄

后来，我也成了团队的一员，培训了好几轮摄影班的学员。

2016 年，我在西安学习的时候，以"光影艺术的魅力：从东到西"为主题，教了一个学期的摄影课。在课上，我把自己特别喜欢的摄影大师史蒂夫·麦凯瑞、森山大道（Daido Moriyama）、詹姆斯·纳赫特韦（James Nachtwey）、阮义忠及杨延康的摄影作品作为案例，分享了摄影基础知识以及他们的作品所承载的人文关怀。

当时的安多藏区掀起了一股保护藏文化的热潮，社会各个角落都有从事相关工作的机构和个人。在这个氛围之下，我加入了保护民间文学相关的一些社团，收集民间的民歌、演说等内容，跟社团成员一起出版。做这些的同时，我也一直在思考怎样才能以更好的方式把文化深层的价值体系介绍给更多的人或传承给下一代人，以及怎样才能让这些文化在现实生活当中更有生命力。

我开始意识到影像的重要性——它们雕刻时光，保存了我们生命中的每一个瞬间。那段时间，我在思考一个命题：如何在一个历史性的转折期继续保持藏文化的生命力？这个朦胧的意识开始让我渐渐把摄影和电影作为保护和推广藏文化的一种方式。

后来，我又在弗吉尼亚大学驻西宁办公室学习摄像。这让我对平面照相和动态摄像之间的区别与相融有了更开阔的认知，对我来说是一个可遇不可求的机遇。那里的工作设备都很先进，我用他们的摄像机拍了一些民俗活动和仪式，还拍了一部二十几分钟的纪录短片《祈愿法会》。从来没用过剪辑软件的我，为了这个短片一键一键地学习。当时的工作室在城市的最西边，我住在最东边的学校宿舍里，每天早出晚归，整整用了一个多月的寒假时间才剪辑完这个短片。剪辑是一件很枯燥的事，但是每一帧的改动都会产生很不一样的效果，很奇妙。

有一年夏天，工作室举办了一个视频分享会，其中做分享的有两位美国导演尼尔森·渥克（Nelson Walker）和琳·特茹（Lynn True）。他们在四川省甘孜州石渠县拍的纪录片《夏日牧场》让人震撼，我也给他们看了当时拍的《祈愿法会》。后来他们成了我首部纪录短片《英雄谷》的制片人和顾问，给了我极大的帮助和勇气。时至今日，我们还保持着很亲密的朋友关系，他们是我从影道路上的贵人。

那段时间，因为痴迷摄像和电影，我在图书馆阅读了一些电影相关的书籍。当时读了一本书叫《中国文化产业与文化道路》，里面讲述了电影对文化的传承和发展相关的内容，

让我对藏地文化的转型保护有了更多的思考。我成立了一个叫阿咪啰啰的电影社团，阿咪啰啰是"妈妈的宝贝"的藏语音译。当时的校园文化跟电影没有一点关系，于是我邀请了一些电影相关的老师和电影人，在学校里开设讲座，每两周放一次电影，映后交流。那期间，我做了很多活动，但是依然满足不了自己要拍电影的强烈愿望。

第一部剧情短片《下雨后》

2011年暑假，我借了工作室的一台摄像机，回家熬夜写了一个剧本：一位耄耋老人，身穿毛毡上衣，在雨后的村庄小巷里穿梭，挨家挨户劝说没有来传统法会的孩子家长。随着每到一家，孩子没来法会的原因就变得更为复杂，最终老人无可奈何地回了家。第二天，村庄上空响起伴随着锣鼓的舞步声及呐喊声。

在村里朋友的帮助下，我用五天的时间拍完了这个短片。开学后剪辑了一个初稿，刻在一张光盘上，带回村里。虽然还不成形，村民也看得津津有味，全程都在笑着。看着他们高兴的样子，我的内心也轻轻涌过一阵暖流。

等我回工作室想继续剪辑时，素材没有了。原来是周末

有人更换电脑系统，导致里面所有的东西丢失了。村里的光盘因为循环放了好多次，再也读不出来。

我的处女作《下雨后》就这样消失在岁月里，我无能为力。

冲动拍出《英雄谷》

《英雄谷》是我在大学里拍摄的第一部纪录片。影片记录了安多藏区一个偏远农村社区的文化及语言生态，通过记录村落的儿童与老人，反映了时间带来的快速变化及其影响。当村民回忆这些变化对当地语言和村民造成的影响时，个体在时代的洪流下努力生活的姿态也呈现在大众面前。

当时学校有个社团叫"大学生社会实践团"，他们每年组织很多大学生到农牧区支教，我访谈了以往去支教的学生、社团团长和指导老师。那年暑假，我跟着社团的其他老师一起，走遍了支教覆盖的40多个村落。

村落里很多村民不会说自己的母语，无论是老年人、青年人还是孩童。老人们感受到了生命里从未有过的一种归属危机——他们将失去自己的文化和语言。而在另一个空间里，一群大学生为了扭转这种局面而不懈努力。这个语言文化变迁的风景线，让我感到既现实又魔幻，心里五味杂陈。我一

拉青才让 摄

直很好奇人类在面临归属危机时的那种心理状态，那些努力挣扎的鲜活的生命感动了我无数次。

回来后，我决定要记录这一切，打算第二年暑假跟着支教团队去拍摄。但是，当时的我没有任何设备和器材，也不知道怎样能筹到钱。于是我给认识的一些国内外朋友发邮件，表达自己想拍这样一部纪录片的决心。不出所料，大部分人一直没有回复，有些人回复自己没有能力，仅有几个人回复说从来没收到过信息量如此丰富的邮件，他们很感动，也给我寄了一点钱，但是远远不够买摄像机、三脚架、磁带，更何况还有路费和生活费。尼尔森·渥克，那位我之前就认识的美国导演给我了这样的回复："我没有能力资助你，但是如果你能写方案，我可以帮忙修改，发给一些电影节申请支持。"

这是我第一次知道原来还可以申请电影节的支持。虽然我从来都没写过电影筹资方案，而且还要用英语写，但为了心中的那个梦想，我开启了一段漫长的写作旅程。

大三第一个学期，我搬到了弗吉尼亚大学西宁办公室附近，专心撰写方案。那是一间特别陈旧的房屋，我和一个朋友共享一张上下床。因为是一楼，白天都要开着灯才能看清屋里的东西。我当时手里没有多少生活费，早上出去吃点包

子，回来的路上买上几个苹果当作午饭，晚饭几乎不吃。

我开始翻阅朋友们曾经写过的项目计划书，阅读相关文章和书籍。每写完一个版本就发给我的朋友改，之后再发给尼尔森，他看后提出意见又发给我改写，就这样持续了三个多月。完稿后，我发给了一些电影节和创投会筹资。我记得当时还发给了IDFA（荷兰阿姆斯特丹国际纪录片节），很多人或许不太了解这个电影节，但这是一个很多导演向往的电影圣殿。很多年之后，我才知道入围这个电影节有多难，无知者无畏，如今还真有点佩服当时的自己呢！

结果可以预料，石沉大海。

转眼已是2012年4月底。我决定自己去筹钱。

我第一个想到的是藏区的活佛们。我写了一些请示信，买了哈达，去拜见热贡隆务寺寺主仁波切。我去了很多次都没能见到他，他有时候很忙，有时候出门做法事。一个星期之后，寺院的僧人急忙把我叫了过去，我终于如愿，见到了仁波切。我献上哈达，磕头礼拜，表达我想做的事情。仁波切听了特别赞成，给了我披着哈达的一万块钱。仁波切说我做的这件事很有意义，但他无法承担所有费用，让我拿上这点钱，先开始工作。真是雪中送炭。

回去之后，我用多方筹到的资金买了一台摄像机和磁带，

又买了一套二手三脚架和摄像包，6月跟着支教团队前往拍摄地。梦寐以求的影片终于可以开机了。

跟着支教团队，我走访了30多个村落，零零散散地拍了很多内容。我有时候住在村里，有时候住在寺院的僧人朋友家。拍着拍着，我发现原本的构思在实际拍摄时无法一一呈现，在书上学到的很多知识，在现实里根本没有用武之地。这让我开始重新认识纪录片，也重新意识到自己的不足。

支教快结束时，我收到了尼尔森的一封邮件，他说国外的一家艺术基金会打算资助我们的影片。我终于可以安心拍摄了。

回西宁后，我购入了新的设备，开始导出素材剪辑。这时却发现很多前期拍的内容根本无法使用，于是又独自开启了补拍的旅程。

一个多月失败的拍摄经历让我构建了比较清晰的想法。整个补拍过程很顺利。准备回西宁时，我认识了在路边卖水果的伊布拉老人。他住在群科村，会说藏语，非常健谈，答应我过几天可以去他的家里拍摄。我们互相留了联系电话，约定一周后再见。

一周后，我收拾行囊，在路上买了点羊肉，坐上班车，去往群科村。

时到秋末，大街小巷都是黄色的落叶，一些村民在巷子里攀谈，小孩子们在树底下玩耍。我辗转问到了伊布拉老人的家。伊布拉和太太热情地接待了我。我拍摄了他们种小麦的场景，直到中午。

他们留我吃了午饭。伊布拉给我泡了很好的八宝茶，坐在炕上分享他们村落的故事。"我的父辈都是藏族，有些地名现在还是藏语。小时候，大家都用地名来区分部落的人，搬到其他地方的亲戚也会来看我们家的人。我们这一代人都会说藏语，我自己的孩子会说一点，但是我孙子孙女这些孩子就基本不会说了。"

伊布拉有两个孙子孙女，他们的爸爸妈妈常年在外打工，只有过年才回家。说完这些故事，他只管自己喝茶，看着窗外，沉默不语。我不知道他当时在想什么，或许是走回了他童年的时空，看到了他逝去的那些父辈们。

我在群科村待了几天，和村里人也渐渐熟悉了。我询问伊布拉能不能去拍他们的清真寺。因为我的头发很长，加上我不是伊斯兰教徒，所以有点担心他们不允许我进入清真寺。没想到阿訇和村里的老人同意了。

第二天，我早起拍了一些村里外景后，跟随伊布拉走进了清真寺内，记录了伊布拉一年当中重复最多的活动。下午

我在村头晃悠，记录村里的日常生活。在老人们的建议下，我借助村里的三脚架，在很窄的楼层里慢慢爬上了清真寺顶，如愿拍到了村庄全貌。

在群科的拍摄告一段落，我回到西宁开始正式剪辑。

那是一段单调而枯燥的剪辑岁月，我每天很早起床，稍作锻炼，然后吃个早饭，午饭和晚饭都是去菜市场买新鲜的食材回来做。睡前看场电影，每隔两天跟朋友去打篮球，其余时间基本都扑在剪辑上，前后花了7个月的时间。除去刚开始拍的完全用不上的部分，全部素材加起来长达80多个小时。纪录片不像剧情片那样先有故事框架再剪辑，虽说有大致的故事走向，但很多故事需要重新梳理和建构。所以，剪辑是一场持久战，它需要一个健康的身体，以及支撑它的健康食物和规律作息。

那期间我剪辑过好几个版本，每个都发给了尼尔森和琳·特茹，请他们提出修改建议。前辈导演的肯定和建议，对当时的我来说，是莫大的鼓励。

2013年6月，我完成了纪录片《英雄谷》的最终版本。虽然还有需要改进或补拍的地方，但总算完成了自己的一个愿望。6月18日，纪录片在青海民族大学的学术报告厅正式放映。前来观看的人数比预想中的多很多。老师和同学们的

夸赞，让我悬着的一颗心终于放下了。

后来机缘巧合，《英雄谷》入围了美国当代艺术博物馆当代亚洲影展，又被很多大学邀请巡回放映。每次放映前我会先去做个自我介绍，然后就偷偷地快速溜出去，映后再回来交流。因为我对它太熟悉了，所以不忍看到荧幕上被放大的不足。

制作《英雄谷》让我成长了许多。完全不懂电影的我，从开始学习写方案、筹备，到东奔西走找投资，去现场拍摄，与各方人士沟通，再到后期制作剪辑，发行，做一部电影的整个过程，该经历的全都经历了。没拍纪录片之前，我总以为拍纪录片很简单，但是真正进入调研、拍摄、后期剪辑时，才发现那是一段既复杂又需要耐心的漫长的心路历程。能否真正进入被拍摄者的内心世界，能否真正听到他们的心声，考验的是拍摄者对待生活和生命的态度，以及对人性的理解。

不成熟的《英雄谷》，把我带到了美国、日本、新加坡和欧洲的一些国家，这个旅程让我重新认识了自己生活的世界，也重新认识了自己。我们在生命里经历过的任何事情，都会让我们对生活、对自己有新的发现和认知。就像约翰·列侬 (John Lennon) 所说：所有的事到最后都会是好事。

如今，对我来说，拍电影是学习外部世界、发现自我、感知生活、思考人性的过程，也是找到生存感的一种多维度的生命体验。

我走在母亲的背后，看着她的双脚在泥泞的路上行走，发出很有节奏的声音。

母亲

原本计划 2021 年公映的《光之子》因种种原因迟迟没能上映。

那段特殊的时期虽然打乱了我们的生活，但也让我们捡回了许多差点丢失的东西，它把所有拼命奔跑的人，如机器般调成了延缓模式，进而慢了下来，感受亲情、感受大自然、感受慢的生活节奏，同样，它也给了我们反省自我的机会。

2021 年这个冬天，是我从高中毕业以来在家时间最长的一次。我每天待在山谷里，陪妈妈上山煨桑，拍照，翻阅经书，帮人干活，而且干了一些多年来从未干过的活。虽然山谷里时常白雪纷飞，寒风凛冽，可我的内心每天都像暖炉一样，热乎乎的。

这两天村里有一户人家，家中两位老人相继去世。按照习俗，村里的人每天都会去帮忙料理丧事，念经、接待客人、

康凯 摄

给全村做饭。我也不例外，在那里忙活了一周。

丧事一过，我便回到家，磕长头、焚香，盘坐在炕上翻阅因丧事没有读完的《般若波罗蜜多八千颂》。妈妈还是像往常一样，从我读书的屋里进进出出，忙个不停。因为怕耽误她干活，我会把门敞开，寒气也就会涌进来，原本盘坐就会让两腿酸痛，我还要忍受寒风的肆虐，在翻书的同时，心里忍不住抱怨她。

那天，也是读到两腿酸痛后，想要慢慢起身，习惯性地叫了一声妈妈，没有回应。我掀起窗帘，也没有看到她。

我走出屋子，看到她坐在嘛呢筒旁边，身边放着青稞面、酥油，她在一个大盘子里揉糌粑。妈妈喜欢吃糌粑，但是我没见过她一顿吃这么多。

"你今天吃这么多吗？"我忍不住问她。

她笑眯眯地说："嗯，我今天饿了。"随后把做好的糌粑弄成小团团，说今天是个吉祥的日子，要给她的小伙伴们吃。

她起身走向屋顶，我也跟着她。

"已经是午饭时间了，一般这个时候都会到的，今天怎么还没来呢？"她手里拿着糌粑，在屋顶走了几圈，带着埋怨自己的语气说："可能我们来晚了。"

说着，她把糌粑团团都放在了小鸟们平常聚集的地方。

原来她的小伙伴们是这些小鸟。

我们正打算下去时，突然看到一群鸟在空中盘旋，随即落在电线杆上。"我知道了，今天肯定是在他们家（办丧事那家）吃到了东西，就没过来。"妈妈看了它们一会儿，随即说道："走吧，它们饿了会自己吃的。"我们顺着梯子下来，又开始各忙各的。

我回到炕上继续诵读，不久，听到屋顶上那群小鸟飞下来叽叽喳喳吃糌粑的声音。

下午，村里刮了很大的风。

妈妈还在转嘛呢筒、念经，待会她还要磕长头。次日，她又会早早地起床、磕长头、念经发愿，然后开始干家务活。这是她每天的日程安排。

小时候，我家有十几亩的农田，哥哥们都在上学，只有姐姐留在家里帮妈妈。姐姐没嫁出去之前，妈妈还有个帮手，等姐姐嫁出去之后，她就一个人承担所有的家务和农活，包括做饭、挤奶、在田间拔草等。尤其是秋收季节，需要在暴雨来临之前割完麦子，收完用驴和马运到打谷场粉碎，还要趁光照充足时在打谷场晒好。

2022 年冬天，母亲从屋顶拿着干牛粪，下木梯。

每逢暑假，我就跟着母亲去田野里。

一到我们家的农田，妈妈会把背篓里的牛粪拿出来焚烧，把糌粑洒在火灰上，放一点酥油，然后拔几根野草，沾上一点溪水，洒在糌粑上，念诵"Om Mani Padme Hum"。

"时空中还有很多生命是靠着嗅觉和味觉来生存的，要给他们送点吃的。我每天这样拔杂草，难免会碾死很多虫子，愿它们进入极乐世界。"

这是妈妈的箴言。

拔草需要弯腰，有时候要蹲着拔。随着盛夏来临，麦子长高了，身材矮小的妈妈很容易被淹没在麦丛中，只能偶尔见到她的背影在麦丛里缓缓移动。

田埂有一条弯弯曲曲、水草摇曳的小溪，我就在旁边和各种野草、青蛙、小鸟玩耍，有时候玩着玩着就睡着了。等我醒来，环视四周，看到摇曳的麦子，就知道她在的位置，然后继续安心睡觉。

有时下午天色变暗，云在空中奔流涌动。麦穗随风摇曳，宛如波涛汹涌。雨下起来，落在麦田里，滴答滴答作响。母亲和我连忙从背篓里拿出雨衣，找个田埂处躲雨。雨水打在雨衣上，滴滴答滴滴答，仿佛打在自己的脸上，让我时不时闭上眼睛。慢慢地，四周悄无声息，空中细雨绵绵，我透过

透明的塑料雨衣看到雨水滴下去时的形态,雨滴在雨衣的边沿淅淅沥沥。那个时刻,母亲是沉默无语的。

雨停了,我们把杂草塞到背篓里,沿着田埂回家。

我走在母亲的背后,看着她的双脚在泥泞的路上行走,发出很有节奏的声音。

我从记事起,从来都没见过她中断磕长头、念经发愿。我常常在想,是什么让她信念坚定,把这件事做得如此透彻?如今的她,已经成了古稀老人,但步履轻盈,性格爽快,每天依然进进出出、忙忙碌碌,连感冒都很少。听我做藏医的哥哥说,《四部医典》里有记载,磕长头会加快血液循环、缓解疼痛、肿胀,促进脑功能的恢复。妈妈常年反复在物理层面锻炼她的身体,在精神层面为众生离苦得乐发愿,这或许是她身心平和安宁,活得洒脱的原因吧。

第二天醒来,我睡眼惺忪,听到屋顶上"咯吱,咯吱"走路的声音。

我爬到床边,拉开窗帘一看,外面下了很大的雪。

我立马起床,披上我的藏袍爬上屋顶。妈妈总是这样,有活干也从来不打扰孩子们睡觉,一个人默默地干。

今天也一样,等我到屋顶,她已经铲了很多雪,用背篓

2023 年冬天，故乡下了很大的雪。雪后，母亲在铲雪。

背去村口堆积的地方。我眺望四周，漫山遍野被大雪覆盖，白雪皑皑，空气无比清透。

我帮着妈妈铲雪，同时用相机记录下这美好的一刻。

吃早饭时，原本以为太阳会出来，我端着碗，透过窗户看到外面又开始雪花飞舞。"要是继续这样下，明天可能就要有很厚的积雪了。"

妈妈说："又要下雪了，今天早上的工作要白费了啊。"

大雪纷飞，寒风吹动着门和窗户。眼前的景象，把我的思绪拉回多年前的一个冬天。

我们家在藏地东部一个半农半牧的村里。每年冬天，爸爸都会去青海湖周边或其他牧人家去念经，这些牧人家会给他酥油、牛羊肉、奶渣、牛皮作为酬谢。他把这些东西带到镇上或县城，卖给其他人换钱，或带回家里给我们吃。我们家有足够的农作物，加上父亲从牧区带回来的食物，本应是丰衣足食。但是，父亲挣来的钱好像远远不够家里一年的支出。

那年冬天，爸爸又外出挣钱，整个冬季都没有回家。我当时只有一双布鞋，从夏天起一直穿到了冬天。往常一到冬天，父亲都会买上吃的穿的回来，但是那年迟迟未归。那双

薄薄的布鞋陪我熬过大半个冬天后，破洞了。

我的脚开始生冻疮，皲裂使我叫苦不迭。

妈妈心疼我，走遍了整个村庄去借钱，但是，没有借够给我买一双冬鞋的钱。

有一天，天还没亮，妈妈在粮仓里用麻袋装满一袋小麦，背上它出了家门，往县城的方向走去。我跟在她后面走了一段，目送她在崎岖的道路上慢慢远去。

深夜里，妈妈回到了家。和她一起回来的还有一双很厚、很黑、里面是棉绒的大头鞋，因为特别暖和，村里人都叫它棉袄大头鞋。

我欢天喜地，妈妈疲惫的脸上也笑意盈盈。

第二天清晨，妈妈拿来一块酥油涂在我脸上，又拿了一点让机器螺丝容易转动的润滑油，在我脚上裂开的缝隙处涂抹，然后撕开一个塑料袋，把整个脚都包起来。

那个清晨，像今天一样漫天飞雪，我在雪地里飞奔，快乐响彻整个村庄。

那双大头棉鞋和妈妈的爱，陪我度过了一个漫长的冬天。

父亲和母亲一起，给我创造了一个开放、自在的家庭氛围，他们用爱和包容滋养着我。

父亲

写着母亲，难免又会想到父亲的点点滴滴，虽然这些点滴跟我做电影没有直接的关系，但是情绪到此，又很难停笔，就继续写一写我的父亲吧。

我小时候，父亲是位密宗的居家修行者。在成为居家修行人之前，他当过雕刻师、鞋匠、替人打墙，做过很多工种。

夏秋时节，父亲有个习惯，晚饭后总是到村边的小河里游泳、洗澡。小时候我害怕一个人晚上出去，父亲会带着我走过村寨乡道，穿过村边的小森林，来到河边。我紧跟在他后面，黑夜里他总是给我一种无形的力量。

因为我是我们家最小的，父亲特别疼爱我，出门总是带着我。每次村里有法会，他也会带上我，让我坐在他的旁边或把手放在他藏袍的口袋里。因此，村里人都叫我"宠儿"。

我有时看他们念经，有时候就在他怀抱里睡着。

我当时不会念字，没学过他们念诵的内容、韵律和节奏。随着慢慢长大，或多或少也可以跟着他们的节奏念下去。父亲去世几年之后，我开始参与当初他领头创立的，每年正月初十举办的莲花生大士荟供千遍法会。念诵之余，我也开始字斟句酌，发现除了一些仪轨上的内容，其他很多都是一些探讨心性和物理层面的哲学和辩证的难题，这让我叹为观止。

记忆中，父亲比母亲起得还早，一直磕长头磕到天亮。我醒来时，他已经开始诵读每天要读的厚厚的经文。

家里经常会有人来，都是向他求教各种事情的，如果被问起婚丧嫁娶的好日子，他会用一种天文历算的书，用手指算数之后说出一个日子；如果有人来问他丢失的物品，他就会嘴里念着咒语，转动佛珠，双手合十，说出那些丢失的东西在什么位置。

过几天，这些人就会带着礼物来感谢他。

小时候的我，从不在意这些事情，只是每天跟着村里的小伙伴们在山上、森林、河边、山洞里晃荡，游玩。

有一次，我玩累了，跑回家想找点东西吃。

父母和哥哥们都在田里忙碌，家里空无一人。我脑子里突然冒出一个鬼主意：过年时候大人们总是喜欢喝酒，我从

未尝过，不如偷偷尝一下。于是，我找来一个娃哈哈的瓶子，灌入一点奶茶，又找来酒瓶，也往里面倒了一点。

我拿着"娃哈哈"边玩边喝，小伙伴们都以为是奶茶。

到了下午，酒精开始发挥它的威力了。我感觉精神恍惚、头晕目眩，周围的叫喊声像空谷回音一样，越来越小，我的心跳得很快，怎么也坐不住，倒在了地上。

下午从农田里拔杂草的妇女成群结队地回来，看到我倒在那里，告诉了我的母亲。从田间匆匆赶来的母亲见状，又赶紧找来了父亲。

父亲和哥哥们跑到我跟前，扶起我，把我从村寨巷子里拖回了家。

家人担心我是食物中毒，不停地拍打我后背。我禁不住吐了，没什么异物，却散发出一阵酒味。父亲站起来，笑道："这个臭小子，喝了酒！"

哥哥们哈哈大笑，我躺在地上，羞愧难当。

后来很长一段时间，我都没有再喝过酒。

上初中时，不知道什么原因，热贡那个藏地东部小小的谷地掀起了一股学英语的热潮。

或许是从西宁城区那边吹来的风吧。我记得小小的镇上

2021 年，烧糌粑施舍后，在田野间行走的村妇。

最少有六七个寒暑假培训点，每个点最少也有三四个班。微风飘荡的隆务河畔的街道上，回响着当时特别流行的英文歌曲《Take Me to Your Heart》。

上了初中之后，我回家的次数越来越少了。初中我读的是寄宿制学校，只有周末才能回家。很多同学一放假就回家享受闲暇时光，我跟随自己的内心，选择了更自由和无拘无束的生活。我开始参加一些英语培训班和寺院里的暑期班，暑假就在寺庙附近租房学习。

我一个人住在狭小的房间里，自己做饭，洗衣服，白天上英语课，下午去寺庙听僧人们辩经。我渴望在寺庙遇到几个外国人，能把早上学到的几个单词用上，晚上回到小小的房间继续读书，写作。那些慢慢学会的几个英语单词能拼在一起后，我在热贡小镇的各个角落里跟旅客聊天，总渴望有一天能够用流利的英语跟那些"奇异"的人交流。

我渐渐地习惯了一个人的生活，并没有感到孤独，反而觉得自由、快乐。现在回想起来，我在校外读的书和体验过的生活，给了我自由和思考的空间，是我人生中的宝贵财富。

偷偷喝酒烂醉、长年不回家的我，从未被我的父亲打过、骂过。童年的我，就像温室里的小苗一样，从来没有暴露在风吹雨打中。

2022 年冬天，雪后村头空无一人，一只老狗陷入沉思。

我如同一棵被爱浇灌的"野草"，茁壮成长。

记得小时候，每当夏季来临，按照村里的请求，父亲会当上整个夏天到秋收的防雹师，保护全村庄稼不被暴雨打坏。尤其在秋天，暴雨会在夜间侵袭村落，为了能及时防雹，父亲便睡在储存干草和干牛粪的房顶小屋里。

后来村里能当防雹师的年轻人越来越少，很多人都受不了这个苦差事。父亲这个防雹师的角色坚持了好多年，因此我童年的很多夏天记忆都和父亲防雹连在一起。

夏天，我喜欢趴在屋顶小屋的床铺上，抬头看星辰闪烁的夜空，听父亲在油灯下念诵经文，摇曳的光影会把父亲的脸映得时暗时亮。

每当暴风雨来临时，就能看到黑夜里电闪雷鸣的景象。我们兄弟几个会站在床上，光着身子，欢蹦乱跳，父亲则快速收起他的经书，穿着毛毡雨衣，走向黑夜深处。

在微弱的灯光下，我们能隐约看到只身站在黑夜里的父亲，却感受不到他的辛苦。

风力变大，暴雨来袭时，风雨声里便会夹杂着父亲口中念诵的咒语。父亲会顺势把咒水撒向夜空，接着会吹响那支带在身上的防雹笛，那悠长的笛声在电闪雷鸣的夜空中变得

异常响亮。

我们慢慢入睡，枕边还会隐约传来雨水打在地上的声音。

第二天醒来，我们光着脚丫子，到处寻找不知放在何处的鞋子，快速走下木梯，匆忙吃上几口妈妈做好的热气腾腾的早饭，迎着日光跑向学校，开启一天的生活。

父亲已去世多年。某个被暴雨侵袭的夏日，我和三哥站在小时候睡过的屋顶，儿时的很多记忆，历历在目。

暴风雨中，父亲的身影若隐若现。

2011年9月23日，父亲去世。我急匆匆赶回家里办丧事。

父亲生前，心地善良，乐善好施。送葬时，来了很多人。按照村里的习俗，家里请来僧人、密宗居家修心人念经，村里人念经、闭斋。我们家人给全村人做饭，以不同的方式博施济众，行善积德。

等众人慢慢散去，负责葬礼的几个人回来，不知为何，他们笑眯眯的。

"我们刚开始完全没注意，后来突然发现骨头上有些白点，其实很多骨头都已打碎，只留下来前额骨和其他骨头，上面浮现出藏语的'阿'字。"他们说着，拿出来给我们看。

原来，父亲在修习之路上已经达到了一定的成就。我们

转悲为喜。

悲伤的葬礼上空，喜悦慢慢浮现。

可能很多人都一样吧，对所拥有的感到习以为常，反而总是向往外面的世界。

大年初三，背起行囊离家

2017 年年底，其实已经确定了《光之子》的主人公——梅朵，但是我们讨论可能还需要一两个和她一起生活的副主人公，以便丰富故事情节。当时，期末考试已近，学生都忙着复习、备考，我担心采访会影响她们复习功课，所以只能在她们吃饭、扫地、睡觉前等间隙跟她们聊聊天，了解一些家庭背景。

只是，选择副主人公的事情并没能延续下去。

时间来到 2018 年的 1 月。

果洛跟往常一样大雪纷飞。

清晨，我被从窗户缝隙吹来的刺骨的寒风声叫醒。那天早上醒来，我从被窝里伸出头来一看，时间还没到 6 点，就钻回被窝里，却没有了一丝睡意。我把沉重的头又伸出来，

扫视一下屋内，凌乱的摄影器材、衣服、鞋子散落在房间的各个角落里。故事板分镜头的贴纸贴满了窗户玻璃，靠近玻璃边的小纸片被从缝隙里钻进来的寒风挑动着，起起落落。仰视屋顶片刻，我用左手拉了一下盖在被子上的藏袍，把自己的身体裹住后缓缓起身，穿上鞋子，习惯性地打开水壶电源烧了一壶水，站在枕边的窗前。

玻璃上有一层厚厚的冰膜，我呼出的气打在了玻璃上，我用手指擦了几下，玻璃外便是大雪纷飞的校园，不远处有几个学生全然不顾大雪，在路灯下来回踱步，背诵课文。我想继续扫视周围，可眼前又变得模糊不清，擦好的玻璃上又积了一层冰膜。我收回了视线，心里想着"他们今天要考试了啊"，拿上牙膏、牙刷、洗面奶冲去卫生间。

从水房洗漱回来不久，学校的广播里传来下课的铃声。

我穿上藏袍，绑紧藏袍腰带，拿着自己的茶杯出门。下楼梯时看到了远处的群山，附近的建筑都被漫天大雪覆盖着。学生们随着音乐从教室往食堂方向走去。微微的晨光打在远处被云雾覆盖的山顶上，打在教学楼屋顶微微下滑的积雪上，也打在楼下排成长龙的孩子们的脸上。几个男孩调皮地用雪球玩耍，打碎在彼此身上，雪花在晨光的反射下闪闪发光。

食堂里充满了孩子们的欢声笑语。他们一个个看上去都

2018年冬天，学校放假，我站在窗外，看到校园里空无一人，寒风在窗户缝隙间瑟瑟作声。

比往常更喜悦，大概是因为要考试了吧。考试就意味着快要放假了，放假就能回家了。

孩子们排着长长的队伍打饭，学校的"妈妈"们给他们一一盛饭。孩子们手里拿着馒头和茶水，有些站着，有些坐着，有些到处跑。从馒头、茶水和孩子们的嘴里冒出来的雾气，在透过窗户照进来的阳光下勾勒出一道道若隐若现的画面。光束在直面窗前的孩子们的脸上闪烁着。过了一会儿，上课铃响起，孩子们又匆忙放回自己的板凳、饭盒，跑回教室。

过了一个礼拜，学校开始放寒假了。我在学校继续待了几天，拍外景。

傍晚，我左肩背着三脚架，右手拿着摄像机回到房间，奔波了一天，有些疲惫。我给自己倒了一杯水，手里握着杯子站在窗边。外面又开始飘雪了，学校各个角落里的路灯慢慢亮起来，飘落的雪花在灯光下飞舞，远处传来的狗叫声显得格外响亮。校园里空无一人。一种莫名的孤独感慢慢地向我袭来。

除了梅朵，最初定下的几个需要家访的主人公已经初三了，他们都要去西宁上课，准备6月份的中考，而我又无处可去，过了几天便坐着他们的班车回了西宁。我偶尔也会去

她们培训的地方听课，看看是否有可拍的东西，同时重新琢磨故事结构。

几天后，制片人松尾深雪告诉我NHK（日本广播协会）的人想让我写故事剧本。

我有些生气："我们拍的明明是纪录片，怎么能写剧本呢！"

她说："这个我也知道，此事有点难以理解。"

日本电视台的人有点担心，我是一个没有很多经验的新手，大概很难完成故事吧。

"写剧本也未必是件坏事。你可以在自己调研的基础上，猜测将会发生什么故事，也写上自己想要拍到的东西。我们都知道，实际拍摄的东西总是无法预测的。"

她继续解释说："日本有个说法，如果猜测都做不到，想要拍到的东西就算发生在眼前也未必能拍到。"

我被她说服了，开始写剧本，之后发给了她。但当时她忙着其他事情，也不知道有没有翻译成日文给监制佐野岳士先生和NHK看。现在重读当时写的剧本，里面写到的很多事情都发生了，而且出现在了纪录片里。当然，也有很多事情并没有发生，实际发生的很多事情是超乎我想象的。

写完剧本，安多藏区的新年就要到了。

我收拾行囊回家过年。

到热贡县城已是 1 月 28 日。许是要过新年的关系，满大街都挤满了购置年货的人，到处弥漫着节庆的气息。不知道其他藏区的人们是不是也如此热衷购置年货，现在想来，大概全世界的每个族群都是如此吧。

我给家里买一些东西，打了辆出租车回家。我每次回家都不会提前告诉妈妈，总想给她惊喜。

"家里有人吗？"

每次我都这样喊几声，妈妈就会从屋里跑出来："来了，有人。"

一抬头看到我，她先是吓一跳，然后就笑眯眯地迎我到屋里去。

过年是小时候最渴望的节日，可能因为"过年"意味着能吃上一年中吃不到的好吃的，能穿上平时穿不上的新衣服。如今长大了，因为长时间在外拍摄，哪怕在家，也会惦记着拍摄的事情。那几天，每天晚上都睡不着觉，心总是难以静下来。虽然身在家里，可心早已飞去了拍摄的地方。

大年初三早上，家里人都在准备吃早饭，我告诉他们我要走了。

我哥惊奇地问我："今天吗？"

因为工作原因，我们几个兄弟都常年在外，很少回家。尤其是我，与家人在一起的日子更是屈指可数。我知道妈妈心里很难过，一家人好不容易团聚一次，我却没待几天就要走。

其实，我也很不舍。

到西宁时才发现，春节期间，一天只有一趟早班车。第二天，我早早起床去客运站，空中已经开始飘雪了，雪天路滑，那天客车辗转开了 11 个小时，到果洛时已是傍晚。

我在中途下车，从车箱中取出行囊，放在路边等出租车。

天快要黑了。前方平房屋顶的烟囱里冒出缕缕炊烟。冰雪交加的寒风肆虐，沙子和冰雪被吹起，四散而去。马路两旁的商铺、宾馆、饭馆都关着门，大街上空无一人，站在路边偶尔能听到被寒风吹动的沙子的"呲呲"声。

我在马路边伫立良久，也没等到出租车。正想着背上行囊离开的时候，"吱"的一声，路边一个笨重的旧铁门开了，里面出来一位老人，看上去将近 50 岁，冲我打招呼。我背上行囊过去，原来他想让我进去帮个忙。

那是一间很大的黑乌乌的修车房，里面堆满了各种轮胎、

螺丝和杂七杂八的东西，门口有一间小屋，是他住的地方。

他跟我说："给家里打不了视频电话，我不会弄，你帮我看一下。"

我在设置里看了一下流量。

"流量开着呢，应该是欠费了吧？"

他哭丧着脸说："前天才充的话费呢！打电话能打通，不知什么原因。"

我便道歉没能帮上忙，离开时问他："没回去过年吗？"

"没有，老板回家过年了，我要守这个车房。"

他大概一直在透过铁门间隙看，想找到能帮他的人。

那么大一个车房，他肯定也很寂寞吧。

大年初四，希望他能通过视频跟家人"云"团聚。

第二天我早早起床，找了一辆私家车，先从甘德县的西饶拉姆开始了三天的家访，又去了达日县的白玛家。要返回时，她托认识的村民把我放在到达日县城的一个十字路口，说那边去县城的车很多，会把我带上去的。我在大风里等了几个小时，不见行人，只有一条笔直的马路伸向了天边。大家都待在家里过年吧。幸好傍晚时分，来了一辆去县城的车，不然那晚我真不知道该怎么办。

之后我去了离州府最远的班玛县去见秀增，班玛县是果洛最暖和的地方，堪称"果洛的江南"。但是秀增家在离县城一个多小时的登达村里，她叔叔来接的我。她们家在一条河水拐弯处的斜坡上，是藏式古房，四周被群山环绕，温暖怡人。

"你们家真好。"

他们不以为意。可能很多人都一样吧，对所拥有的感到习以为常，反而总是向往外面的世界。

在山谷几天的生活，让我偶尔想起了韩国纪录电影《阿里郎》里的主人公金基德导演。

离开班玛县，我绕路去了久治县白玉乡。道扎福利学校的校长图灯尼玛，晚上特意住在了年保玉则自然生态保护协会办公室。第二天，校长联络好的乡政府司机驶过崎岖不平的沙路，把我拉到扎色乡，我们从那里走了一个多小时的路到牧区，家访了住在那里的关却加。

从牧区返回乡政府的路更不好走，我们勉强在天黑之前赶了回去，晚上在乡政府的一间值班室里留宿。

乡长跟他的几个同事闲聊。我随口问他："你们乡上离婚的人多吗？"

2018 年冬天，果洛班玛县，秀增在村庄的巷道上。

乡长很无奈地抽了一口烟。

"我们乡政府管辖的村里孤儿太多了，最少也有20多个。"

我愣住了，眼睛盯着乡长的脸："怎么会这么多呢？"

他手里拿着烟，抽了一大口。

"传统村落间的大纠纷现在没有了，反而离婚增多了。都是手机惹的祸。这几年因为玩微信而离婚的人太多了。我们乡政府今年就有20个离婚谈判的案子，这里面还不包括那些部落谈判员已解决的，不然肯定比这个更多。"

屋子中间的铁炉，炉火通红，从壶里冒出的水汽自由蒸腾着。

乡长站起来，拿上热气腾腾的水壶，往自己的杯里加了一点，坐回沙发上继续说："20个案件是部落传统的谈判员没能解决的。"

柔光下，烟雾和水汽在小小的值班室里荡漾着。

坐在角落里，身着藏袍，留着长发和胡须，皮肤黝黑的牧人扎多格有点激动地说："没有微信之前，每天能见到的几乎只有我们部落的人，到其他部落和地方需要很长的时间。但是，现在交通方便了，通过微信能联系很多人。人们刚开始在微信上聊天。慢慢发照片、发视频，约会，然后就走到

一起。"

他用右手脱下毛毡帽，放在沙发旁："我们部落有96户，今年最少离了15户。其中妻子抛下丈夫的也有，丈夫抛下妻子的也有，两个都再婚的也有，留下的孩子都跟着爷爷奶奶。今天这家离婚，明天那家离婚，部落里传统的协商员都在为离婚谈判而头痛。"

壶里的热水又烧开了，白气徐徐，屋里人不再说话。

第二天早晨，我跟乡长道谢，离开了白玉乡。回去的路上，满脑都被昨晚的话题缠绕着。除了他们说的微信，互联网的背后，还有什么东西促使牧区那么多人离婚呢？

回州府后的一个礼拜，开学了。

2018年整年我都没能回家。其实，从我们工作室所在的西宁回几次家并非难事，但是我在电影上一事无成，心里总有一种未完成的愿望，即便能回家，还是心神不宁，晚上是很难入眠的。

我不是那种能同时做很多事情的人，通常只做一件事，专注它，从始至终。中途我不能被其他事情打扰，如此才能安心。但是，有些人不一样，他们可以一边做某件事，同时

还能做很多其他的事情，就像我的两位制片人松尾深雪和仁青多杰。其实，我很羡慕他们的那种能力，只是我没有。

我每天沉浸在故事的世界里，只有那个世界能安慰我。

梅朵上学去了。大大的房子里，只留下 78 岁的外
婆和两只小鼠。

藏地高原的外婆

梅朵和外婆生活在一起。

每次去梅朵家拍摄，我都会在她家的沙发上睡着，醒来后梅朵外婆总会说："饭做好了，我在等着你醒来呢，快来吃饭吧，不然会凉了。"为了《光之子》，我前前后后去了很多学生家调查，从开拍到制作结束，再到影片问世，我很少回老家看望妈妈，梅朵外婆是我在异乡拍摄时遇到的唯一一个让我有跟妈妈在一起的感觉的人。这也是我能在拍摄地待很长时间的一个因素吧。

我也喊她外婆。

外婆有了手机之后，我们联系方便多了。她每次都会问我："什么时候回来啊？"我说很快就会回去，就像跟自己妈妈对话一样。每次去，外婆就像一个小孩子一样开心地咧着嘴笑，露出她那洁白的牙齿。她给我倒茶，做饭，问我家

里的事。我常年在外，很少有人问我家里的事，问我妈妈的身体状况。写到这里我才发现，这种被关心、被照顾的感觉，是我在外漂泊多年少有的家的感觉。跟外婆一起，我总能找到妈妈般的温暖，所以才会拍了那么多外婆家的细节。

外婆总会带着幽默的语气说事，她是个开朗的外婆。

大年初三，我收到了上百条藏历新年的祝福语，无法一一回复，这里面也包括很多群发的信息，所以回复几条就关机了。中午打开微信一看，梅朵用藏语给我发了很长的祝福语，显然，她也是从什么地方复制过来的，但是我很高兴，直接打电话给她，祝福她们家人新年快乐。随后，我问她在家过年是不是很开心，她没有回答，停顿了一会儿说："我们过个屁年！"我愣了一下，问她发生了什么，她没有详细说，只是劝我好好过年。

原本三月底要回日本剪辑长片后期，结果推迟到了四月底。我打算去日本之前回果洛，看望梅朵和外婆，顺便看看学校。

有一天，我在微信朋友圈里看到梅朵妈妈发了一条点燃酥油灯的视频。我有种不祥的预感，问她怎么回事，她说梅朵外公在大年初二去世了。

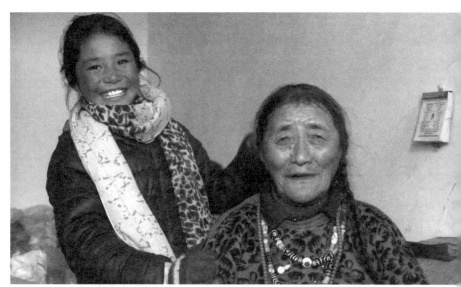

2018 年冬天，外婆和梅朵跟我倾诉很多往事。

我这才明白梅朵初三那天为什么那么情绪化，她没告诉我原因，怕是也担心影响我过年吧。

重回果洛高原。高原的容貌依旧停留在冬天，似乎没有一丝春意，一切都光秃秃的。远行的河流还在结冰，干枯的荒草遍布草原。远处吹来的寒风增加了冬天的气氛。

一到州上，我不知道要怎么面对外婆，也不知道怎么去才好，便决定先回学校，见梅朵和老师们。回去的第三天，我终于鼓起勇气去外婆家，路上买了一些水果和其他吃的东西，走进那个小小的院子里。

"外婆。"

我在门口喊了一声，听到屋里的外婆在回应。一打开门看到是我，她很高兴。

"外婆受累了吧？"

她的眼眶顿时湿润了，用跟平常不一样的声音说："外婆不会累嘛！"摆摆手示意我坐下喝茶。

我端着茶碗，思量再三，小心翼翼地问她："外公是怎么去世的？"她用平静的语气叙述了前前后后的事情，怎么去医院，怎么做法事，用了全力最终还是没能救回来。我能感受到她的伤心，但不知怎么安慰她。沉默了好一会儿，我

开口问道："你害怕死亡吗？"她很坦然地说："不害怕，世间每一个人迟早都会面对死亡。"过了一会儿又说："我今年已经 78 岁了，他比我小 17 岁，真是无常啊。"

外婆长长的叹气声，结束了我们关于死亡的话题。

我们关于死亡话题的讨论，让我想到最近看了好几遍的纪录电影《脸庞，村庄》，那是法国新浪潮祖母阿涅斯·瓦尔达导演（Agnès Varda）和艺术家 JR 共同执导的。影片快结束的时候，她们走到一个艺术家的墓前，阿涅斯说她经常思考死亡，JR 便问她会不会害怕死亡，阿涅斯回答不害怕。

现在看来，外婆和阿涅斯真有点相似之处，她们都很幽默，都是生活里的艺术家，只是一个身在藏地高原，一个住在法国南部小镇。2019 年 3 月 29 日，阿涅斯在巴黎去世。我想阿涅斯如果还在世，影片在欧洲发行时，我会送给她一张 DVD 看，她肯定会喜欢这位远在中国藏地高原的外婆。

外婆特别喜欢喝牛奶，从牧区迁到民居后，能喝牛奶的机会越来越少了。快要离开时，我给了她一百块钱，让她买点牛奶喝。外婆说她不喝，从抽屉里取了个小小的口袋给我看："这些都是梅朵外公去世后别人给我的，我把这些都

攒起来，买酥油给你们点灯祈福。"我说"不用，买你需要的东西就好了"，她坚决地说不会乱花的。我妈妈也是，每次给她一些零花钱，她都会攒下来，买酥油点灯或施舍给别人，从不会用到自己身上。

"那你自己决定吧。"

我又问她会不会感到寂寞，她说是有点寂寞，感觉一天很长。停顿了一会儿，她笑眯眯地说给我看样东西，便从座椅上站起来，把我带到一个黄色的塑料桶跟前，打开有缝隙的盖子，里面放着羊毛，还有一些吃的。我好奇这是什么东西，这时羊毛中间冒出来两只小老鼠。

她眯着眼睛说："把我养的这两只小鼠卖给别人吧。"

我笑了："卖给谁？"

"卖给一个老师。"

"卖给哪个老师？"

"卖给你这样的老师。"

"多少钱一只？"

"给你便宜一点，一只500块钱。"

"那么贵！相当于一头羊的价格了。"

我们都笑了，似乎冲淡了离别的伤感。我问起小鼠的来历，外婆说是有天收拾东西的时候从杂物中看到的，放出去

担心冻死，于是带回家养着。她又说等到天气变热了，有草长出来就把它们放出去。

梅朵上学去了。大大的房子里，只留下78岁的外婆和两只小鼠。

我的心里冒出了莫名的喜悦：佐野先生是被我的诚实打动了吧。

佐野岳士

2014 年 7 月，美国当代艺术博物馆的当代亚洲影展开展，美国东岸的高校也开始放映《英雄谷》，我则跟着四处奔忙了半年。

12 月的华盛顿，处处洋溢着节日的气氛。走在大街上，会看到很多人背着行囊回家过节的情景。华盛顿的冬天很像高原，总是冰雪交加。从我工作室到住处的小巷两旁，每家每户的门口都放着用南瓜做的各式各样的灯饰，街区商店里装饰着五彩缤纷的圣诞树，到处都充满了节日的气息。而我这个从高原来的人，似乎与这里的一切都没有关系。

从市区中央到西部住处，路程上时有风雪，我的内心会被一种莫名的孤独和寂寞包围着，一个人独居的小屋里满是对高原故乡的思念。

《英雄谷》在美国高校巡展的最后一站是加州大学，时

间定在 2015 年 1 月。西部温暖的加州满眼绿色，空气里能闻到大海的潮湿。加州的朋友穿着 T 恤和短裤，冲着从寒冷和孤独中走出来的我说："哎，我们这边已经是冬天了，这两天有点冷。"

我哭笑不得。

还没来得及好好享受加州的阳光，东京外国语大学的邀请就到了。

《英雄谷》在日本放映了两场，每次都有很多人来看，映后交流热烈。放映结束后的第二天，东京外国语大学的老师邀请我参加一场会议，会上他们希望我拍一部纪录片，记录他们一直在做的研究项目。我欣然同意，并决定于 2015 年 7 月份开拍，次年在东京放映。

我的制片人松尾深雪听说我要再去东京，准备给我介绍一位与她一起工作过的导演——佐野岳士先生，并送了我刻有他作品的光碟。里面几部作品里，我看得最过瘾的是《麦客》——一部关于中国转型时期传统与现代冲突、农村贫富差距的纪录电影。虽然画质和声音都不是很清晰，但是故事内容和画面令人震撼。看到如此深入呈现中国社会现状的纪录电影，我想见到这位导演的欲望更强烈了。

后来我才得知，当年《麦客》在日本电视台播放以及在

影院放映后，影响很大，成为 NHK 纪录片的经典。一部"割麦子的电影"就这样被日本所熟知。

第二年年初，我如愿去往东京。

在东京外国语大学的放映活动很成功，制片人松尾连夜从京都坐车赶来了东京。

我们先在东京新宿的一家咖啡馆汇合，吃了简餐，随后去往东京影视制作中心。佐野先生的工作室在那里，离赤坂地铁站不远。从楼梯往上走时，我感觉到自己有点紧张。

佐野先生和其他两位电影人已在一个小小的会议室里等着我们。一位是曾经担任多部影片制片的影视中心社长田岛先生，另一位是制片人兼导演佐佐木先生。佐野一直冲我微笑，像在看一个孩子，而我感觉与他似曾相识。

他们招呼我们吃桌上的日式点心，倒了咖啡，随后开始聊我的作品，还有我今后的打算。我讲述了观看《麦客》时的感受，以及它带给我的震撼，也向佐野询问了一些拍摄细节，比如我认为可能会遇到的困难等。佐野对我的话题很感兴趣，从他的视角分享了在困境中如何把故事讲好的经验。

因为不太熟悉日本人的交往礼节，我在跟他们聊佐野早期的作品时闹出了笑话，当时在讨论一部关于送信人故事

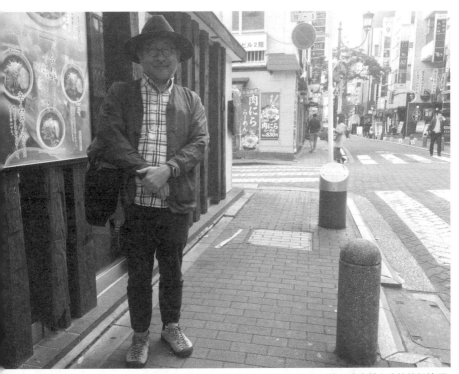

18年，我们在东京影视制作中心准备第二天的比赛。午饭后，在拉面馆门口，佐野先生戴上我的礼帽拍照。

的影片，里面有些内容拍得有点刻意，我竟然在众人面前直言了。

佐野笑而不语。

告别之际，佐野附耳跟松尾说了些什么。我们走出办公楼，松尾一脸轻松：佐野先生决定跟我们一起工作了。

我的心里冒出了莫名的喜悦：佐野先生是被我的诚实打动了吧。

回到高原，7月份收到东京国际纪录片创投大会的邮件，告知我们的故事入围创投比赛，11月到东京参加提案比赛。这时佐野先生已经同意加入我们的团队并担任监制。从刚开始的选角、写故事梗概，到拍摄参赛预告片，他一直在指导我们的工作。参赛预告片只有3分钟，而拍摄及剪辑花了将近一个月。那段日子，我住在学校里，每天在外拍摄，剪辑师则在学校安排的宿舍里剪辑，高强度的工作加上海拔等原因，剪辑师每天要吃好几片丹参片才能维持。

转眼已经到11月份。距离创投比赛还有两天，我和艺术监制兼剪辑师拉周才让一起，在西宁的宾馆里工作了一个通宵。第二天一早，我们带着参赛预告片，再次飞往东京。

每一个参赛团队只有15分钟的演说时间，包括参赛预

告片的播放和故事介绍及问答环节，要求在很短的时间内用简短明了的语言传递故事内容。我们在佐野先生的办公室里模拟，测试我的语速，准备可能会被问到的问题。之后他请我们在附近的一家面馆吃了午饭。分开时他从我头上拿下藏式礼帽，戴到自己头上说："我以前年轻的时候也戴过这样的帽子。这次在日本的时间很短，对于你来说就像来旅游一样，好好玩吧。"说完就转身离开了。

第二天的比赛很顺利。虽然我是第一次参加国际性的比赛，但佐野先生似乎很满意我的演示。后来，我又去看了其他提案演示及评委问答，从中了解到了亚洲导演关注的题材，以及各国制片人在选片时的偏好。

不负期待，我们的片子在"多彩亚洲"单元的 8 部亚洲入围影片中获得了一等奖。晚上，我们和其他几位日本导演喝酒庆祝。佐野先生一直在谈笑风生。回去的路上，我跟制片人感慨："佐野先生很时髦啊。"

"现在才知道啊！"佐野先生听到了我的话，笑眯眯的。

看得出来，他也很高兴。

我们在地铁口大笑不止。谁也不曾想到，这个奖项给我们带来了长达两年的制作挑战。

"很想去藏区，但是从来都没去过。"

2017 年 6 月的果洛，空气中仍带点寒意。佐野先生飞来了他梦想中的藏区高原。

那个时候，我的拍摄正处于瓶颈期。佐野先生的到来让我重新燃起了斗志。我们每天讨论故事结构及需要拍摄的地方，晚上出去喝酒喝到很晚。第二天，他依然早早起床，开启新的工作，休息时学藏语歌曲。我很好奇是什么让他如此乐此不疲，应该是对讲故事的那份热情吧。

一天下午，剧组成员都来到拍摄现场，突然下起了蒙蒙细雨，我扛着摄像机到处跟拍。制片人担心雨水会影响我的拍摄，于是脱下上衣，用双手左右拉起，遮住取景屏幕和我的头，跟着我跑。细雨中，我突然看到佐野先生手里拿着三脚架，在人群中注视着我。

那一瞬间，眼眶里暖暖的东西开始慢慢旋转，眼前的景象渐渐模糊了。

后来，电视版《光之子》在 NHK 圆满播放，年底还得了 ATP 电视大奖，剧组上下都特别高兴。田岛先生在带着我们，穿过小巷，去了一家地下餐厅，欢送我回国。

原本不太喜欢吃鱼的我，随着在日本待的时间越来越多，已经对鱼情有独钟。日本人有先喝杯啤酒开胃再慢慢喝烧酒

的习惯，而我的胃不太能承受很凉的东西，所以喜欢一开始就喝烧酒。他们刚开始觉得有点奇怪，但是后来慢慢也都了解了我的习惯，每次都给我点甜口、微辛的烧酒。

田岛先生跟一般的日本人有些不一样，他说话声音很大。"剪辑期间你肯定受苦了。听松尾说，你们平时省吃俭用。今晚就好好地喝，好好地吃一顿。"

吃饭间隙，我们畅聊了很多，从电影到各种社会现象，自然也聊到了跟我及团队合作的原因："我们也是一家以盈利为目的的企业，我们肯定想赚钱，但是跟你合作的首要原因是，我们公司所有的员工都是日本人，已经形成了日本人的工作模式和思维模式，在某种程度上有些僵化。希望通过跟你的合作，给公司注入新的血液，带来新的氛围。我希望有更多元的生态，通过你们做的片子给公司带来国际上的名誉。虽然我们知道这样的片子挣不了钱，但我觉得一定要做，人不能做没意义的工作。另外，我们希望通过扶持年轻的亚洲导演，为更多元的世界电影的发展，做一些我们力所能及的事情。"

田岛先生已喝醉，吐字也含糊不清。佐野先生看着我，面带微笑，冲我点点头。

一种无以言表的思绪涌上心头。我有些不知所措，赶忙

给他们敬酒："非常感谢！"

尊重年轻导演的想法，投入毕生经验，悉心帮助年轻的我们实现梦想。这是田岛先生的心声，而佐野先生，更是这样做的。

认识他们，我何其有幸。

"有妈妈的味道，有家的味道。"

妈妈的味道，家的味道

在东京期间，除了繁忙的剪辑，有一件事情让我获益良多。

每个周末，剪辑师 Herbert（赫伯特）都会把我带到各种场合，去见形形色色的人。有时去见大名鼎鼎的富翁，他们穿着整洁的西装，拿着高脚杯，啜饮着红酒，欣赏展览。有时也会去位于东京繁华的高楼大厦间破旧的小小居酒屋，那里有舞者、导演、歌手，他们大喝啤酒，高声说话，在狭窄的小巷吵吵嚷嚷，跟前面的世界大相径庭。

Herbert 还会把我带到不同风格的酒吧。每个酒吧都有不同风格的乐队，每次去都有一些小型的音乐会，让我感受不同层面的日本。以前，我通过书、电影、电视剧、网络上的短文等各种渠道，了解过日本人的生活方式或内心世界，某些感觉吸引着我。

在东京剪辑期间的这些点滴，成为我了解日本这个国度最直接的一个窗口，从而有了某种程度上的平衡。这是我在东京剪辑一部纪录片之外的最大收获。

有一天晚上，Herbert 要带我们去一个他经常去的老地方。制片人松尾带着我们在新宿繁忙的高楼大厦间穿梭。我们穿过一条特别陈旧的小巷，两旁有很多小小的居酒屋。Herbert 说他去过这附近的一家，饭菜特别好吃。可我们在小巷里找了一圈也没找到。东京类似的居酒屋有很多，可能他搞混了吧。

后来，我们随意走进了一家。居酒屋里面只有一位头上裹着白色毛巾的老奶奶。店内特别小，摆满了杂物，屋顶还挂了很多日本农作物做的装饰品，屋内最多只能容下十个人。老奶奶露出牙齿微笑："こんばんは（晚上好）。"

"こんばんは！"

我们也回应她，找地方坐下来，按照她的推荐，点菜，点酒。

那天晚上，店里除了我们几个没有其他客人。我们喝着酒，吃老奶奶准备的美食。吃第一道菜时，松尾就很开心地说："嗯，有妈妈的味道，有家的味道。"

人类的很多情感好像都是通过饭菜传递的。

每天剪辑到下午 5 点，Herbert 和我们有喝咖啡提神的"Coffee Time"。（松尾深雪 摄）

小时候我在曲玛上学，那是个不大不小的村庄。

学校就在距离我家不到 500 米处的部落打谷场旁边。我早上睡在被窝里都能听到学校老师吹的上课哨子声。

我常常迟到，最怕听到那熟悉的哨子声，因为哨子声响起时，我通常还在被窝里。每次一听到哨子声，我就赶忙穿好衣服，嘴里念着听不清楚的文殊经，慌乱中寻找不知丢在何处的书包，抓起就向门外跑，生怕又被老师责骂。

可妈妈每次都会拉住我的手："再怎么迟到也要吃好饭再走，肚子饿着怎么能学习呢！"

我便吃上妈妈刚刚挤的热腾腾的牛奶、从锅里取出来的馍馍，还有早上煮好的乳脂。临走时，妈妈都会给我脸上抹上一层厚厚的酥油，这才放下心来："现在可以去了。"

一整天，我身心都暖暖的。

下午放学后，我们这些调皮的孩子会一直疯玩到很晚。我们会去村边的树林里捉野鸡，到背后山洞里拿起火把去探寻故乡的每一寸土地。小学快毕业时，这里几乎没有我们没去过的地方。夕阳西下的夏日傍晚，笼罩全村的冬日夜幕，是我记忆里最无拘无束的时光。每当我还沉浸在和同伴玩耍的欢乐中时，妈妈或姐姐会用我的小名唤我。

"卡巴！"

"快回家，快回家吃饭。"

听到这个喊声，我的身心也被莫名的快乐笼罩着。

我一向是那种很调皮的孩子。小学毕业以后，就要到县城的寄宿学校去念书。我兴奋得难以入睡。

报名时间没到，我便请求我哥去帮我报名。

那是一个下雨天。哥哥在摩托车后座上绑上妈妈用羊毛做的被子、褥子，在泥泞中载我去了学校。到学校时，全校空荡荡的，一个人都没有。

我哥就埋怨我说："我都告诉你了，今天不是报名日！"

我们躲在宿舍楼的栏杆底下避雨。我抬头仰望哥哥，他浑身湿透了。蒙蒙细雨变成了倾盆大雨，眼前一片朦胧的景象。

从栏杆上滴落的雨滴声，似乎在诉说着这位少年离家的渴望。

可能每一个人都有一段时间，特别想离开家，可离家的日子，又时常想念家的味道。从初二开始我就很少回家。我在寺院附近租了一个房子，自己去买煤、拿柴火做饭、洗衣服，慢慢适应了独自生活。那段时光，我并没有感到孤独，反而

觉得自由、快乐。现在回想起来，我在校外读的书和体验过的生活比在学校里学到的东西还多，它是一种给予我自由、思考，能够亲身体验的学习模式。这种模式一直陪伴我到高中毕业。

我一直独自向前，追逐自己的梦想，追逐望不见的远方。然而，在一次又一次的离别当中，妈妈每次给我做的馍馍，煮的奶茶，内心深处的家和回不去的童年，其实从来都在我的记忆里。

每次离家远行，妈妈都会早起给我做特别好吃的饭，那是妈妈的味道。

"有妈妈的味道，有家的味道。"

为了这个片子，松尾很长时间没能回家，可能也想她妈妈了吧。

松尾的话让我很好奇："难道饭馆里吃的东西也能有妈妈的味道吗？"平常，很多饭馆里的饭菜应该没有多少情感投入。

他们开始用日语聊天，我不懂日语，只能看着他们的表情猜测内容。Herbert 边和松尾聊，边给我翻译。原来，老奶奶的丈夫很多年以前就去世了，家里有一个残疾孩子。这

个居酒屋已经开了 50 多年了。她每天都按时起床，给儿子吃早饭，收拾家里，准备晚上的饭菜，然后在店里等客人，日复一日。养活儿子，养活自己。

"最近几年市政府一直催我们拆除这些老的居酒屋。他们觉得这些建筑有损东京的国际都市形象。但是，我们一直反对。我在这个街道里生活了这么多年，我舍不得它。"

这是老奶奶的心声，她在这条巷里来来回回，走过了大半个世纪。市政府重建一条街很容易，但老奶奶生命里的很多记忆都被这条古老的小巷承载着。这里有上百位这样的她，她们的记忆又该如何重建呢？

"如果没有我，儿子恐怕早已不在这世上了。我不想放弃他，所以每天都拼命工作。"

老奶奶的话让我陷入了沉思。母子俩相依为命，走过了许多的春夏秋冬，老奶奶每天认真生活，珍惜遇到的每一位客人。为此，她每天要投入多少爱与情感啊！也正因为如此，才有了松尾所说的"妈妈的味道，家的味道"吧。

在一个陌生的国度里，我尝到了"妈妈的味道"。

东京的夜晚，繁忙依旧。人们行色匆匆，没有注意到我们眼眶里的泪水滴落在地上的声音。

在东京阿佐谷地铁站大哭一场

我和日本制片人松尾深雪的相遇，可以追溯到 2015 年的一场学术研讨会。

那天，一场学术研讨会的信息在很多朋友的微信群里被转发，地点在我住处附近的大学里。我浏览了一下日程安排及相关的发言题目，当中有一位我听说过的日本学者。我很好奇他在研究什么，具体怎么做研究，用什么语言，就想去见他一面。

我提前到达会场，选了发言席对面的座位。人很多，满屋都是拿着笔记本的学生和老师。我认真听发言内容，一直没留意旁边的女士。忘了当初我和那位女士是如何开始对话的，后来知道她就是这位日本学者的妻子——松尾深雪。我简单介绍了自己，和她互相交换微信，表达了如有机会想跟学者一起进餐的愿望。

晚上松尾深雪发来微信，说第二天晚上有空可以一起坐坐。

第二天，我带了一盒《英雄谷》的光碟，和学者夫妇在大学附近的一家咖啡店里聊天。刚开始我问了学者很多自己好奇的问题，他会说流利的拉萨话，而松尾只会说安多方言，便只是静静地听我们聊。当我送给他们带来的光碟，介绍自己毕业那年拍摄《英雄谷》的所思所想时，松尾来了兴致，问了我很多关于拍片的问题。我和他们分享了自己对纪录电影的看法和想表达的东西，突然之间感觉到很多共鸣。从聊天当中，我慢慢得知她曾经有在影视公司工作的经验，做过NHK播放的纪录片的导演助理，也做过制片工作。因为她主张的纪录方式跟公司的工作模式发生冲突，于是退出公司，开始自由职业生涯。她已经很长时间没拍过片子了。

一场拜访学者的对话，最后变成了我和松尾关于纪录片的热烈讨论。我们彼此感谢，道别，希望下次还能见面。

当然，那个时候还未想过我们会一起拍片。

之后很长一段时间，我都没有和松尾联系过，直到一年后在校门口再次相遇。

我不知道他们又来了藏区。照例寒暄，没过几分钟，松尾突然问我："你生活很难吧，怎么维持生活的？"

我在美国的时候，很多朋友都笑我是"Struggling Artist"，形容我生活极其困难、又勉强活下去的生活状态。其实，我在美国时没有"Struggling"的感觉，反而那段时间真的感受到了来自生活的挑战。朋友都觉得我在拍电影，有能力，很多人都只在乎我的成就，在乎我闪闪发光的一面，却很少有人关心我的生活。所以，当听到不太熟悉的人对我说出这样的话时，我顿时很感动：还有人在担心我的生活困境。不过，当时我并没有说什么，只是说还可以生活下去。我一直很好奇她怎么知道我当时的状况，或许她年轻的时候也有过同样的经历吧。

后来我去西安学习，很长时间都处在一种高度集中的学习状态：早上6点起床，凌晨睡觉，一个礼拜最多只出门两三次。高强度的学习生活持续了很久，只有偶尔的藏文写作让我有着某种程度的自我表达，也有了喘息之机。

时过半年，又到寒冬。从我住的房间能听到楼下工地的拆迁声，透过窗户看去，这座城市的高楼大厦都被一层厚厚的雾霾笼罩，我的内心深处有种难以言说的情绪，胸口总感觉闷闷的。我担心自己生病了，便去了一家医院检查身体，但是医生说一切正常。我坐在狭小的房间里望向窗外，想找

到答案。突然，一股强烈的表达欲望在身体里奔腾，原来自己很长时间没有拿起摄像机了。

没多久，我收到了远在高原的朋友寄来的摄像机，有种莫名的安慰。酝酿已久的故事几天后便开拍了。

我慢慢静下来。对我来说，拍片是一种疗愈。

记得松尾以前说过，她可以帮助我参加每年在东京举办的东京纪录片提案大会。我联系了她，表达了我想拍的东西。为了更好地帮助我了解这个提案大会，她亲自提前去提案大会现场了解详情。每次来中国都会经停西安，专程给我送来往年参加比赛的影片资料，鼓励我写故事大纲。

时间过得很快，转眼到了申请截止日，随着一起工作的时间渐长，我们了解了彼此的性格，交流时也渐渐远离了从前说话时的那种客气状态。其间，我们因工作矛盾多次吵架，我的情绪大起大落。可能也有海拔原因，心脏一直不舒服。松尾有一天给我发微信："我的心脏很不舒服，日本最近有很多因过劳而死亡的 40 岁以下的人群，家人很担心我的健康。"

"我的心脏也很不舒服。"我的回复带有不高兴的语气。

"我们不能为了一部片子，把心脏弄坏了。我们以后还

制片人松尾和我在讨论拍摄内容。（仁青多杰 摄）

要生活，还是放弃吧？"

松尾的回复让我沉默了。

然而，我们都放不下各自手头的工作，没过几天，又并肩战斗了。最终，我们入围了"多彩亚洲奖"，并获得了一等奖。

从2017年拍到2018年年中，在这漫长的过程当中，我们经历了很多的坎坷。我有种做完这部片子就像过了一生的感觉。

然而，我们都不知道，接下来的日子会更加艰难。

获得"多彩亚洲奖"的作品有机会在全球最大的电视台NHK播放，这意味着中国第一次有藏族导演执导的作品在这个国度播放，这也是让日本民众了解中国藏地的一个难能可贵的机会。然而，但要达到NHK的要求和技术水准并非易事。我当然喜欢我的故事本身和这份工作，与此同时，内心也有一种深深的使命感。我不想我们自己的故事总是被他人讲述，不想让日本朋友感到藏族人没能力讲好自己的故事。如果这次有所成就，我觉得也会带动藏地纪录电影的发展。

我责任在肩。

首次与日本团队合作，对我来说，很多工作都是从未有过的挑战，也是全新的体验。我们要把拍摄的所有素材都抄

剪辑师 Herbert 和制片人松尾在《光之子》电视版后期制作间里工作。

写成文本后再开始剪辑，如果语种是日语，日本剪辑师也会抄。我们请来了曾在 BBC 工作、剪过剧情片的资深剪辑师 Herbert，请他把 160 多个小时的素材里的每一句话都翻译成英语。有 30 多个人参与抄写工作，其中七八个人一直持续工作了四个月。那段时间，有几个人一直睡在工作室，每天工作到凌晨三四点才睡觉，一周只休息一天或半天，或者根本不休息。每个人的桌边都放着一瓶松尾从日本寄过来的眼药水。

因抄写有详细的规范，抄写人员又都是新手，犯了很多错误。远在日本的松尾就负责修正大量的抄写问题，工作起来不分昼夜。为了减少抄写量，我需要重新观看剩下的素材；为了剪辑师能更好地理解素材内容，我要检查抄写的英文文本内容，看是否有差异。连续工作数天后的一个早上，我的身体突然发抖，无法坐在凳子上。我很恐慌，在工作室后院的大树下坐了很久。我不知道未来会发生什么。

2018 年 9 月 14 日，我结束了在道扎福利学校的拍摄，16 日前往东京进行后期制作。东京潮湿闷热的天气让我这个来自高原的人总是满身大汗。制片人松尾身兼数职，包括修正抄写人员的错误，负责日本方面的制片，还要充当剪辑助理。一天清晨，我正准备出门去涩谷的剪辑室时，松尾打来

电话：她刚刚突然双眼发黑，晕了过去。医生劝她多休息，她要晚点才能到工作室。我赶紧劝她在家中休息。坐上东京繁忙的地铁，我心里有种说不出的难受。

10 月 26 日，影片在日本如期播放。我和松尾在东京影视制作中心的一个会议室里观看了我们的作品。晚间，我们坐着地铁在东京繁忙的各大站点穿梭，内心有种说不出的情绪在涌动。从中央本线的阿佐谷地铁站出来，我们互道晚安，看到彼此眼中的泪水，最终大哭一场。

东京的夜晚，繁忙依旧。人们行色匆匆，没有注意到我们眼眶里的泪水滴落在地上的声音。

当摄像机作为一种媒介，走进一个个生命个体的时候，我总能看到更丰富、更多维的内心世界。

我乐在其中。

东京的一面镜子

《英雄谷》的制作，为我后来的影片奠定了很好的基础。但是，之前的工作模式和方法都是"野生"的，从来没有专业的摄制团队。

佐野岳士是日本一位有名的导演，Herbert 则是一位很有造诣的剧情和纪录电影剪辑师，亦是导演的前辈，松尾深雪又在 NHK 担任过多部影片的制作人。和他们一起工作时，我一直处于比较自卑的状态，总是担心自己的想法和思路过于幼稚。我每天忙于剪辑，做的梦都跟剪辑有关，再加上压力过大，那段日子总是失眠，导致第二天的工作也受影响。

出于无奈，我每天晚上都喝一杯烧酒，好让自己尽早入睡。这个习惯持续了将近一年。我其实不怎么喜欢喝酒，虽然和同学朋友聚会时偶尔会喝一点，但远没有到喜欢喝酒的程度。经历了这段每天喝烧酒的日子，我重新认识了生活当

中原本以为不太重要的一些人和事。

上初中的时候，我大哥总是抽烟。父亲时不时地劝他戒烟，他偶尔会戒几个月，但是没过一段时间又会再抽，总是不能完全戒掉。若干年后的今天，我终于明白，当时除了一些跟风的因素，他需要通过尼古丁来麻醉自己，他的内心隐藏着我们家人从未发现的心事。

剪辑师 Herbert 特别喜欢喝酒。电视版《光之子》将要在电视台播放的时候，我们连续熬夜工作了好多天。每隔几天我们就会去喝酒。正常工作期间，如果两三天没去喝酒，他就会说："喂，我们是不是已经好久没去喝酒了？"听到我说两天没喝酒了，他会严肃起来："哎，真的，已经好久没喝酒了。晚上我们去喝吧！"

虽说 Herbert 在日本已经待了七八年，日语也说得相当好，据说有些日语说得比日本人更地道，但依然没有完全融入日本。在我即将回国的一个晚上，我们约了一起去吃告别饭，预订饭店时，他让制片人打的电话。后来我才知道，他担心日本店员听发音知道是外国人的话，会说饭店已经满了。在东京，他和我都是外国人，彼此间有亲近感，在相对紧张

后来因为资金短缺，无法租赁剪辑室，我们搬到 Herbert 家里剪辑。
深夜里，我们通宵工作，赶在 NHK 的截止日期前播放。

又偶尔放松的后期制作间隙，他会带我去各种场合，喝酒娱乐之余，我从中看到了从未注意到的日本社会和日本人的样貌。他的骨子里也有一种随性和野性。

我们晚上通常搭乘地铁回去。夜晚的地铁车厢里有满满的酒味，偶尔也能遇到气味刺鼻的呕吐物，让人感觉很恶心。每每经过大街小巷，都能看到很多身穿整洁的西装、脚穿黑亮的皮鞋、手里拿着手提包、喝醉倒在地上的人。我刚到日本的时候，对此惊讶不已，慢慢地，也习以为常了。最近几年相继去了很多国家，但是很少能看到这种景象。喝酒，似乎是在东京生活的人发泄情绪的一种方式。

酒精把我们从原本的现实生活带到另外一个虚幻的时空，进入这个时空，我们就能短暂走出疲惫不堪的现实生活，感受到片刻的宁静和安乐。酒精陪我度过了《光之子》后期剪辑时的难熬日子，让我能够迎接每一天初升的太阳，以至于后来我的酒量明显增长。

谈到酒在我们生活中的作用，我想到了由顾桃导演执导的纪录电影《犴达罕》。电影记录了鄂温克族猎人维加在广袤的大兴安岭森林里被禁猎后的失落和悲伤的生活状态，他每天与酒朝夕相伴，通过画和诗唱出狩猎文化的挽歌。只有通过酒精的作用，他才能面对正在失去的生活，找到自己的

归属和安乐。

在日本，酒业是一个很大的产业，这个国度的人们仿佛在酒后的虚幻世界里才能面对无以言表的现实社会和空虚的内心。之前我看过 BBC 做的一个关于日本的纪录片，里面提到日本每年有上万的自杀人数，而且因社会压力引起的不婚率也很高。我在想，这可能是在极其压抑的社会状态下形成的吧。

日本的万圣节特别隆重，大街小巷充斥着身穿奇装异服的人。在繁华的新宿一带，晚上寸步难行。美国年轻人也很喜欢这个节日，但我在美国时从没看到这么隆重、热闹的场面。那天晚上，我也和几个在日本待了很多年的留学生和朋友一起，跟着人流在大街上晃悠。他们看上去很高兴，也很享受其中。他们一边上学，一边打工挣钱，支付学费和生活费。难得有这样一个时机，可以短暂享受放飞自我的快乐。我一直在思考，一个跟万圣节习俗没有太多历史渊源的国度，怎么会把万圣节过得如此隆重呢？日本人总是很讲礼节，不轻易表露他们的情绪。他们戴上有形面具和无形的虚幻面具，就能无拘无束地为我们展示另一面吗？当人们用任何有形或无形的东西掩盖内心与脸庞的时候，会表露出隐藏在内心深

处的一面吗?

以前我很不理解身边那些喜欢喝酒、抽烟的人，但是随着时间的推移，开始慢慢地理解他们。拍摄纪录片的这十年，我有一个很深的体会：这个过程让我拓展了对周围世界的认知，了解了每一个生命个体深层的、很少被看到的不同的维度，同时也更加了解自己。这段旅程让我明白，我们很难用好与坏、黑与白、善与恶来判定一个人的行为。当摄像机作为一种媒介，走进一个个生命个体的时候，我总能看到更丰富、更多维的内心世界。

我乐在其中。

这些瞬间被我记录了下来，当我拼接这些文字时，似乎还能看到他们的身影。

拼接的瞬间

吹不好口哨不重要

电视版《光之子》里有两个主人公，但影片里只有梅朵一个。长片的后期制作，远远超出了我们原本计划的时间。

2018 年，电视版在 NHK 播放后，我们本打算在一个月里完成长片剪辑，但一个月过去了，长片的故事还没完全定型。当时已到年底，我在日本的三个月签证时效快到期了，剪辑师 Herbert 也要迎来下一部电影的剪辑工作。剪辑没能在预期的时间里完成，影片超出了预算，也给制片人松尾带来额外的工作和担心。她需要在第二年重新帮我申请签证，办理各种手续。

12 月，我又飞回了国内。

那段时间就像一个缓冲期，我静下心来做了些工作，看

了电影，读了书。我把长片的粗剪版发给生活在不同国家的前辈，听取他们的意见，重新构思长片的故事结构，选取主人公。每个月剪辑讨论的时候，几位前辈都会细心倾听我的想法，也会给出他们的建议。正是由于他们的鼓励和信任，我才慢慢对故事的把控和导演工作有了信心。

有一天，我和 Herbert 在他家附近的小巷里散步。我们边走边比赛吹口哨。他吹得比我好很多，有些得意，嘲笑我不是个好的吹口哨人。紧接着，他的另一句话像一股暖流涌进了我心里："但是我觉得你是个好导演。"

我当然不介意吹不好口哨，能当一名好导演才是我梦寐以求的啊。

显然，很多人的才能都是在鼓励中慢慢被挖掘出来的。就像我，一路走来，总是被心存善念的人鼓励，惦念，我心怀感恩。

道扎福利学校的毕业典礼

2017 年 5 月开始，我们筹备组从青海到四川，再到西藏拉萨，辗转了 3 个月，一共采访了 100 多个孩子。中途通过朋友的介绍拜访了果洛的道扎福利学校，可惜当时第一次去

学校的时候是暑假期间，学校里只有很少的学生，需要等一段时间。我对拉萨有着深厚的情结和向往，曾希望在那里找到主人公。于是重回拉萨，待了将近一个月，走访了一些家庭，但结果没能如愿。

于是，我们返回安多，再次去往道扎福利学校。

学校总共有将近300个学生，我们从四年级到初一的100多个孩子里面挑选。我每天跟他们聊天，晚上回去把当天采访的内容发给远在日本的制片人松尾深雪，她再翻译成日语发给监制佐野岳士。

我们从13个孩子中挑选了3个主人公，分别是梅朵、秀增和朋玛。梅朵当时读四年级，秀增和朋玛读初一。朋玛的故事因为种种原因没能继续拍下去。梅朵和秀增都是离异家庭的孩子，前者父母离异，父亲离开，后者父亲去世，妈妈改嫁。两个孩子面对感情的方式也很不一样，梅朵从来都没见过爸爸，一直渴望着见到爸爸，秀增对妈妈的感情更为复杂，她不理解妈妈为什么丢下她改嫁。

一天早晨，我起床后用藏袍裹着全身，坐在桌前敲打键盘，继续前一个晚上的写作。我通过文字进入他们叙述的时空，把一个个感人的故事记录下来。我盯着屏幕敲打，一股凉凉的液体在眼眶不停地打转，我的视线模糊了。我起身走

天还没有大亮，果洛下了很大的雪，窗外白雪皑皑。

到窗台边上，看着窗外纷飞的大雪，感受到脸上冰凉的液体慢慢滑落。我心想，原来拍电影也跟植物一样需要有水啊！就像空中的雨雪落在大地上，生命才会繁衍生息。

在学校的拍摄持续到 5 月份。之后，我飞去东京，跟剪辑师看素材，剪辑。本打算 6 月底再回来补拍秀增和朋玛毕业期间的状态，没想到毕业典礼提前到 6 月初，于是我匆忙返回果洛。

6 月的校园弥漫着欢乐的气息。毕业典礼如期而至。学校大礼堂里坐满了师生，舞台上灯火通明，以布达拉宫为背景的墙上贴着"道扎福利学校第二届毕业晚会"。

母校，我亲爱的母校！
是你，给予了我翅膀
是你，给予了我勇气
当我无人依靠的时候
你给予了我温暖

母校，我亲爱的母校！
……

毕业班的学生代表朗诵了这首诗歌。校长土灯尼玛从人群中站起来，问候大家，大礼堂掌声不断。

"道扎福利学校建立在阿尼玛卿雪山脚下，已经有12个年头了，你们是我校培养的第二批毕业生。此时此刻，我万分地激动！你们是建校以来学习最用功、最努力的。今天，你们从这个学校毕业了，但道扎福利学校永远是你们的家。放假无家可归的孩子们，我们准备了你们的生活所需，学校仍然是你们的家，这里有你们的妈妈，还有老师们。不管你们上了哪所学校，你们一定要开开心心地学习和成长……"

我站在远处，透过摄像机的屏幕，看到土灯尼玛的双眼闪烁着晶莹的泪珠。

"我是2018年毕业班学生朋玛。8年前当我被其他同学歧视、嘲笑时，我的母校给予了我家庭般的温暖。从此，我在这快乐的家庭中长大。当我第一次踏入我们的母校时，校长爸爸说的话仍然记忆犹新。他说：'宝贝们，不要因为你们的家庭背景而沮丧、伤心。世界上的每个人都是孤儿，父

母总有一天会离我们而去的，只不过是时间早与晚的问题。学校的每一个老师、宿舍妈妈都是你们的爸爸妈妈。'每当他叫我宝贝的时候，我感到多么幸福，多么快乐。从此我对生活有了希望，生命里有了温暖……"

校长在台下不断地擦拭自己的眼泪，老师和学生们也都热泪盈眶。

第二天，毕业班的学生跟老师、宿舍妈妈、低年级的学生一一道别，彼此都恋恋不舍。这些瞬间被我记录了下来，当我拼接这些文字时，似乎还能看到他们的身影。

现在偶尔也会想念妈妈，想她的时候就会窝在被子里狠狠地哭一下，有时候画画也会让我缓解对妈妈的思念。

难以忘怀的目送

我下了一个很大的决心——在长片里剪掉秀增的故事。看了电视版的人，肯定觉得不可思议，因为秀增的故事极其感人。她是我们从 100 多个孩子里选出的 3 个主人公之一。

2018 年，大年初三，我离开家乡去往果洛。从玛沁到甘德，从达日到班玛，再到久治。我几乎走遍了果洛的几个县，访谈了 13 个孩子。果洛平均海拔 4330 米，高寒缺氧，昼夜温差大，尤其 11 月底到 2 月，寒风冷得刺骨。那段日子，学校正好放寒假。走访了几个高海拔的县城后，我来到了位于班玛县森林峡谷里的秀增家，那里四周环山，森林茂密，壮丽俊秀的玛可河就在秀增家前缓缓流过。怡人的景色和相对暖和的气候，让我惊喜万分。我在秀增家多待了几天，记录了她跟外公外婆一起生活的状态。

秀增喜欢画画，家里有外公外婆和常住在寺院的尼姑奶奶。一岁半时，她的爸爸在一场事故中去世，之后妈妈把她留给外公外婆，改嫁了。听外婆说，秀增性格内向，沉默寡言，很少跟其他孩子一块玩，经常独自待在一个角落，不理会周围人。他们家的一条小狗成了她的玩伴，陪伴她度过了童年时光。

"秀增妈妈也挺可怜的，我们这边有这样一个看法，如果丈夫去世，家里又有孩子，待在家里嫁不出去的这些妇女都会被歧视。但其实改嫁也会被歧视的，会被嘲笑是个有孩子的女人或带孩子的女人。"

秀增外婆继续叹息道："七八岁的时候，秀增去了一趟妈妈家，离开的时候母女俩都哭了，她丈夫却骂她们不知好歹，从此秀增再也没去过她妈妈家。"

后来，母女俩一年当中只有"森德"的时候才能见面。"森德"是当地一个传统的念经习俗，每个村里的牧人都聚集在同一个部落，按顺序在每家每户念经。这时她妈妈也跟村里其他人一起来念经，见见秀增。

"小时候特别渴望妈妈在自己的身边。那时候晚上跟奶奶一起睡觉，可总会梦见跟妈妈一起，很多时候都会从梦里哭醒。小时候想到妈妈留下我改嫁，总是憎恨她。长大后觉

得能自立，没有小时候那么想她，还是希望她能过得很好。"

一年年过去，秀增对妈妈的感情变得复杂，她心里有很多想对妈妈说的话，却迟迟没有开口。

毕业前夕，秀增告诉我，她想在离家上高中之前，跟妈妈见个面，也同意我们过去跟拍。我和两个制片人一起，陪伴秀增，开启了见妈妈的旅程。

"离开家乡以后可能再也见不到妈妈了，我想和妈妈说，我已经长大了。"这是秀增在路上跟我说的话。

秀增妈妈住在深山牧场里。进山比想象中难很多，车只能开到半路，后面需要骑摩托车或走路进去，秀增的叔叔给我们带路。我们借了一辆面包车，把里面的座位都取出来，放入两辆摩托车，翻山越岭，终于在天黑前抵达秀增妈妈家的牧场。

晚上我们睡在他们家的帐篷里。深山里的夜晚一片漆黑，时不时传来狗叫的声音。

第二天，我趁早起床，跑到对面的山丘上去拍摄外景。阳光渐渐洒满了山谷，帐篷屋顶升起袅袅的炊烟，斜坡上的经幡在晨光下微微摇摆。妈妈从帐篷里出来，走进牛圈里挤

奶，她的丈夫在旁边协助拴小牛，孩子们去河边洗漱。

我帮她们做些拴牛、捡牛粪、取水等日常杂活，过了几天宁静的牧区生活。这是她们时隔三年的相见。我期待着母女之间会发生点什么，但是她们之间没有任何对话。她们都在日常的琐碎里隐藏着对彼此的感情。那是一种隔着屏幕，也能让人感受到的深情。

临行前的黄昏，秀增爬到帐篷后边的山丘上，默默地眺望着远方，沉默不语。

分别的时刻到了。我们早早地起床，因为摩托车不够，其他人提前下去了，我等着秀增和叔叔一起下山。妈妈问她："你要去的那个城市是什么样的？"秀增说夏天很热，冬天很冷，这是母女间难得的对话。

秀增坐上摩托车后座，妈妈往秀增的口袋里塞了几百块钱："用这个买点好吃的。"

摩托车在颠簸的草甸上慢慢下去，妈妈追上来，跟在后面，走走停停。过了好一会儿，她停住，目送我们远去。透过摄像机取景框，我看到了她的眼睛被一层光亮的东西覆盖，还能看到吞咽的喉咙。时至今日，我仍难以忘却。

秀增妈妈家的夏季牧场。

秀增去了远方上学，我依然在学校为拍摄忙碌着，和远在日本的剪辑师看素材，同时修正大量的英文抄写内容，每天只睡两三个小时。

那天是学校第 34 个教师节，全校师生被当地一个叫"觉茹"的协会邀请到附近的草地上，去庆祝老师们的节日。协会成员都是当地牧民，他们自己买菜，买肉，给老师们做饭，表达敬意。我很尊重并感恩教师这个职业，关注教育是一件让人喜悦的事情。

下午草地上开始刮起了大风，之后便是倾盆大雨，老师们带领孩子们跑回学校。晚饭过后，学校安排了即兴文艺晚会，老师和学生们唱歌、跳舞、朗诵诗歌。我沉浸在他们的喜悦中，却冷不丁被幽默的主持人叫到台上唱歌。我这几年一直在拍摄，很长时间没有在台上讲过话，更不用说唱歌了，有些不知所措。离拍摄结束只剩下几天时间，这可能是这学期唯一一次能在全校面前表达感谢的机会了。想到这里，我上台表达了感谢，感谢主人公和她们的家人敞开心扉，向我们讲述自己的故事，让我们走进她们的内心世界，反观自我，得到成长。感谢校长、老师，以及富有爱心的生活妈妈们，是他们，在这过去的一年半里让我感受到家的温暖，以及深切的情谊。

没有他们的关照与厚爱，这部影片怎么能走到今天呢？

影片从开拍到结束，团队成员从几个人增加到30多个人。但由于专业人员不足、资金匮乏等原因，我兼顾着导演、摄影等多项工作，而且这次来补拍，团队中就我一个人在场。我对着台下的观众说：一般拍完一部影片叫"杀青"，那么今天晚上我们就把它当作杀青吧。

晚会结束了，高年级的学生和老师在清理食堂的桌凳，我站在台下的角落里，感受一盏盏灯关闭时发出的节奏，直到所有的光影化为黑暗。一切都落幕了，没有喝彩，没有欢呼。就像我们的影片，没有喧嚣，只有安静的记录和感人至深的回忆。

纪录电影和剧情片不同，剧情片拍完，你就可以跟里面的虚构人物不再有关联。而我们，跟纪录电影里出现的活生生的人物有着深深的羁绊。我们用大量的时间跟他们相处，试着走进他们的内心世界，慢慢地，他们也会成为我们生活的一部分，甚至成为一生的烙印。他们总会拓宽我们的多维度认知，丰富我们的同时，也会刺痛我们的心。

2021年7月21日，《光之子》制作完成一年了。我坐

在住处附近的一家咖啡馆里，跟往常一样敲打键盘。透过窗户，看着绿茵茵的树木和雨水落地的情景，我想到了那天早晨秀增离开时的景象，以及秀增妈妈不舍的神情。

难以忘怀的目送。

一束光、一个影子、一个表情。我被生活里微小的美好打动。步履不停。

于我而言，何为摄影

初遇黑匣子

十岁时的藏历新年，我第一次被母亲带到了县城。

那天漫天大雪，穿着藏袍的人群涌向正在举行宗教仪式的寺院，母亲和我也汇入了人群当中。突然，我注意到一个穿着不同类型服饰的人，他的肤色和眼睛的颜色也很奇特。随着他行走的步伐，一个黑色小匣子时不时映入我的眼帘。

我很好奇，一路跟着他走到了寺院。

在那里，他开始摆弄黑色小匣子，那个时候，我还不知道它叫摄影机。

我小心翼翼地靠近他，望向黑匣子中呈现的景象。眼前所见让我惊讶和着迷，我通过它清楚地看到眼前正在发生的

一切：起舞的僧侣、围观的人群、远方的雪山。

整整一个下午，我在雪中聚精会神地盯着屏幕，完全没注意到和妈妈走散了。

后来，妈妈焦急地找到了我。她以为我被绑架了。

我和镜头的初遇，在妈妈的责骂和自己的恋恋不舍中结束了。

童年的影像

我出生在藏地高原东部安多地区的一个小村庄。

我们家半农半牧，既放养牦牛、羊，也种麦子、青稞和土豆。我小的时候还没有幼儿园，所以我童年的大多数时光都是在山上、在清澈的河边，和树林里的鸟儿们一起度过的。我在大自然的怀抱里成长，体验到了书本和学校里永远学不到的东西。

村里时不时会来很多货郎，他们挑着扁担，盖着玻璃盖的箱子里有很多气球、面具、拨浪鼓等各种各样的玩具。玩具可以用头发来换，也可以用钱买。那些玩具里有个和相机一样的东西很吸引我，它上面有个转动的东西，随着转动可以看到流动的画面，里面是当时特别流行的《西游记》和《新

白娘子传奇》等电视剧里的一些场景。

我很长时间都没能买到那个有趣的玩意，因为妈妈总是把头发藏起来，她有要买的碗、勺子、脸盆等家用物品。村里也会来收骨头、铁、铝之类的东西，那些也可以换钱。冬天家里吃肉最多，每次吃完肉，我赶紧收拾骨头，放到特定的地方存起来。等到后来买到那个玩意，我每天把它挂在脖子上，向小伙伴们炫耀，奔跑在漫山遍野、溪水河畔、隐秘森林里，乐此不疲。

那会儿村里没有电视，偶尔有露天电影，少有的几台收音机是我向外界学习的唯一通道。

晚饭后，父母和哥哥们就会给我讲那些一代一代传下来的民间传说，生动的角色和故事使我入迷。它们给了我那么多快乐，每个黑夜我都会用我的想象去创造自己的世界。父母和哥哥们所讲述的传说，是看不见的电影，它们构成了我的童年记忆。

我快要上小学时，村里一户人家有了一台黑白电视机，每天晚饭前都会放《西游记》或其他连续剧，我常常去看。后来全村很多家庭都有了电视机，父亲也硬着头皮买了一台彩色电视机。我再也不用去其他人家看电视了。每到下午第三节课，我都心不在焉，老想着回家看电视里播放的节目。

那个时候也看过一些露天电影，但是看的内容已经记不起来了。只记得大人们在墙角处竖起两个木棍，中间拉了一块布，上面有流动的图像，还有乐在其中的人群。

2020 年，我们给青海民族语译制中心拍过一部纪念中心成立五十周年的纪录片。我们还原了当时的一些场景。当年放映露天电影的地方，现在已经变成了牛棚。我们重新架起支架，拉上幕布，搬上胶片放映机，放映了一些当时流行的电影、电视剧，村民们都很高兴。

放映结束后，我们采访了村民当年的状态和情景，影片唤醒了他们的回忆，往事也如影片一幕幕闪现。

撕下社会标签，剩下的就是人本身

2014 年，我先后收到了美国一些高校和电影节放映《英雄谷》的邀请。我在纽约和华盛顿生活了近一年，美国学校的多样性和多元的文化氛围给我留下了深刻的印象。而让我感触最深的是，除了看到浓厚的多元文化，我还看到了和自己想象中不一样的美国。

如今，不管自由、民主、人权这些口号再怎么高呼，生活在美国的黑人们仍然处于社会的边缘地带，我在华盛顿时

经常去黑人居住的社区闲逛，发现他们在自己的地盘上失去了归属感。虽然生活的物理空间不一样，作为人，生活在中国西北的《英雄谷》里的那群人，和远在地球另一半的他们同样感受着一种生活带来的莫名的归属危机。

幻想与现实之间的巨大反差，让我开始重塑对国家、政府和种族等表层世界的认知。我越来越坚信："越是人性的，越是世界的。"我开始对归属主题感兴趣，但不局限于藏地的人们。

在社会环境、文化环境、价值观发生变化的过程中，人们的内心不可避免地会产生一些困惑。比如，我没办法融入我生长的农村生活中，也不会被村民所接受，除非我定居在社区和他们过着同样的生活，但是即使这样也很难回到原点。这是非常痛苦的一件事。

各种旧的文明慢慢消失，新的文明匆匆而起，两者失去平衡。失落，焦虑，迷茫，不知道何去何从，这可能是社会快速变化过程中人的一种普遍现象吧，在藏区可能更为明显。

2013年开始，我一直在拍摄一部个人的摄影系列——"Framed City"都市画框，记录当代中国社会剧烈变化中的普通人的生活状态，通过镜头记录在快速城市化和发展进程中被遗忘的人所形成的风景线。

拍照也好，拍电影也好，写作也好，都是发现外部世界和自我内心的一次次旅程，它就像修心一样。我每天都能跟那个深藏起来的最真实的自己对话。如果长时间不跟摄像机接触，生活就会处于一种迷迷糊糊的状态，打不起精神。只有在拍摄的时候，我才有极度的专注和凝视，才能真正体会到生存的意义，这是一直激励我前行的动力来源。它是一个凡人看待世界，表达自我欲望的载体，跟当初的民族、文化这些表层意识没有太多的关系。对我来说，艺术的每一种形式——纪录片、故事片、摄影、写作都各有特点，在发现世界和表达自我上满足着不同层面的需求。

2016 年夏天，我参加了一个在云南迪庆州香格里拉举办的夏令营，为一群高中生教授摄影和电影制作。我们从西宁经过兰州、成都、再到昆明，最后坐班车到达香格里拉。在长达 50 个小时的火车硬座和 10 个多小时的大巴的旅途中，我与来自全国各地的农民工聊天，为他们拍照。

火车经过了无数个站点，两天两夜，夏日拥挤的硬座车厢装满了拿着站票的旅客，他们坐满了过道。我用镜头捕捉他们身上沉重的行囊，以及满头大汗的脸庞，当他们从我身边走过时，我闻到了他们身上和自己身上浓浓的汗味，眼

前移动的身躯似曾相识，我的脑海中浮现了一张张高原的面孔——我的家人、亲戚、一起长大的朋友。

我坐在地上，低下头："原来我们如此相近，却隔得如此遥远。"内心五味杂陈，无以言表。出现在我生命里的这些人，他们之间的差异是巨大的，但是呈现出来的，作为人的景象更加引人注目。不同的面孔承载着同样的命运。

后来，我有机会陆续去了一些不同的国家和地区，就算文化、饮食、肤色、语言、习俗千差万别，但同样作为人，我们都要面对时间的考验，生老病死，悲欢离合。

当我们扔掉那些所谓的标签，剩下的就是活生生的人本身。

人的一生，大都忙忙碌碌，忙于追寻自己的目标，满足不断涌现的欲望，并在追逐中错过了一些风景。而相机给了我一个参与的媒介：当一个好的听众，聆听每一个人发自心底的故事。

我每到何一个地方，只要拿着相机，穿梭在大街小巷中，全身的器官就会敏感起来，眼前的所有事物就像有了灵魂一般，我的身体也随着拍摄进入一种亢奋的状态。

一束光、一个影子、一个表情。我被生活里微小的美好打动，步履不停。

摄影为我打开了另一扇窗

2021 年 10 月，我忙完工作室的一些拍摄工作，如期进入万玛才旦老师的新片《雪豹》的剧组。我一直有个愿望，想拍摄一部万玛老师的纪录片。从万玛老师的作品《撞死了一只羊》在全国影院发行开始，我陆陆续续记录了一些内容，但后来由于各种原因没能继续拍下去。当时，《雪豹》正好需要一个纪录片导演，加上我想拍摄万玛老师，于是顺利加入了团队。

40 多天的拍摄中，我几乎每一天都去营地附近的山上爬山。剧组一般早上 8 点开工。我每天 5 点半起床，周围一团漆黑，只有营地中间的帐篷口透出的微光闪烁着。

我吃完早餐，拿上相机，开始爬山，半个小时左右到达了半山腰。远处的天边晨曦初露，风景美得让人"窒息"。我赶忙拿出相机，让眼前的景致定格在我的相框里。

刚爬山的那几天，每天早上我都会流鼻血，但我的血液很快适应了这里的气候，爬山也起到了锻炼的作用。当时剧组里很多人都受不住这寒冷天气，而我连一次感冒都没有过。

每次爬山，我都会看到不一样的风景，还会看到岩羊、

秃鹫、老鹰、野兔等野生动物。我沉浸在大自然的魅力中，从灰暗的心境中走出来。

摄影，总是给我带来无尽的快乐、享受、安宁、自在。很多时候，我的内心深处对它有种莫名的感恩。它为我打开了另一扇窗，让我更加清醒地面对外部世界和自己的内心。

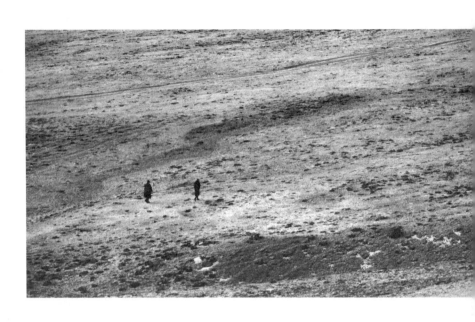

有时候，他在一束一束的光影间。

有时候，他在白雪苍茫的荒野里。

有时候，他在一片漆黑的暗夜里。

带着一束光，独自一人，行走在满天繁星的高原上。

雪豹，或最后的诗篇

最近几年，我一直想着给万玛老师拍个纪录片，但总有种种原因未能实现。

万玛老师是如此宝贵的电影人，从 2006 年执导百年影史上第一部藏语电影《静静的玛尼石》开始，在十多年的不断创作中，他的作品掀起了一股藏语电影的新浪潮。这股浪潮已然成为中国电影乃至世界电影生态中的一条新的风景线。随着万玛老师的电影作品在国内外各大电影节不断获得荣誉和赞赏，我想让更多观众认识他、了解他。纵观中国电影史，一个人的力量可以如此影响中国电影的多元化发展，这是非常罕见的。我一直很好奇，这位沉默的人在片场，在艺术创作上或在日常生活里，是如何与困惑和种种困难抗衡的。

我在思考，或许可以用镜头冷静地对焦并在两个不同维

度之中穿梭，即万玛老师的文学世界和他的影像世界。从文字的想象到电影的现实塑造，通过身份的切换来呈现他的人生轨迹，以及他对当下生活的困惑与反思，从牧区到县城，从小城市到北京，直到走向世界。在这个过程中，也许能带领观众近距离地感受一位资深电影人关于孤独、城市、故乡归属感的思考。

听到新片《雪豹》快要开机，我们发出这个请求，他立马同意。年底，我们快速把工作室的一些工作收尾，跟随剧组前往果洛玛多县。参与万玛老师的新片拍摄，是一次可以长时间且近距离了解他生活和工作的机会，我欣喜若狂。

开机前几天，除了一些演员，剧组其他成员都先到玛多县城适应环境。玛多县平均海拔4500米，高寒缺氧，有些工作人员开始有高原反应。

万玛老师有饭后散步的习惯。在县城的一天早上，吃完早饭，我陪他在环城线散步。清晨的阳光洒落在广袤的草原上，县城人口很少，我们走在大街上，只看到周边牧户家的烟囱里冒出来袅袅炊烟。我们向阳而行。

我们不言不语，沉浸在清晨的宁静里，只听到走在沙路上的哒哒声，深沉的呼吸声，空中传来的鸟鸣声，以及远处

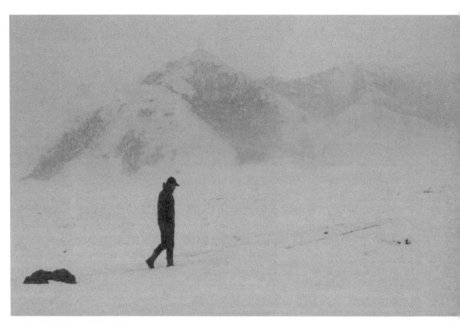

清晨，万玛导演在雪地里散步。

飘来的狗叫声。

万玛老师问我："这次拍完，之后还有什么计划？"

"我想要拍个剧情片，剧本已经写了一点。"

"什么样的故事？"

"一个生活在城市里的藏地民谣歌手，在外漂泊许久，无奈回家。到家之后发现一切面目全非，随后独自踏上了一次自我救赎之旅。"

他点点头，若有所思。

走了一会儿，他问："筹资有什么计划？"

"现在没有什么具体的计划，打算写完剧本参加一些创投。"

我们绕了一大圈，走在了回酒店的路上。他突然对我说："赶紧写吧，写完发给我看看。"

"这两年电影行业受冲击很大，藏语电影的未来有很大挑战。"

从学习拍摄到慢慢自己拍出片子，这十几年里，我常常听到对藏地电影和万玛老师抱怨的话："为什么看藏族电影那么难？""藏族电影是拍给电影节的吗？"每次被这样问到，我都沉默无言，不知如何回答。对于电影刚刚成为公共文化，

以及对电影还没有很好认知的藏地来说，这个疑问无可厚非。

拍电影需要大量的资金，而电影进入院线、走进大众又需要资金来支撑。尤其在一个以汉语电影为主宰的电影生态里，万玛老师不顾一切艰辛，在藏地故乡持之以恒地深耕，挖掘藏地故事，以一己之力掀起一股浪潮，为中国多元化的电影生态带来能量，甚是让人敬佩。

在拍摄《雪豹》的间隙，我抓紧时间采访他，记录他在片场的日常生活。他早早地起床，吃完早饭散步，观看现场剪辑的内容，在剪辑的基础上再做调整。晚饭之后，他散步，回来跟每个组开会，然后看书、看剧本、睡觉。跟剧组开会时，他的发言言简意赅，就像他的电影和文学一样，留有很大的空白让你想象。

摄影师马提亚斯·德尔甫每天晚上跟他讨论。"这种感觉挺好的，不需要很大的调整。"万玛老师总是鼓励他。

刚开始摄影师有点担心，不停出入执行导演的帐篷，因为他不知道万玛导演是否满意自己拍的内容。不过慢慢地，摄影师逐渐适应了导演的做事风格。

在片场遇到任何问题，万玛老师都不慌不忙，总是那么细致、儒雅，几乎不对剧组里的人发脾气。在剧组的40多天里，

我只见他发过两次脾气。

有一次，剧组拍摄晚上雪豹跳进羊圈，咬死了九只羯羊的场景，死羊道具旁边需要很多活羊，牧户家的女主人担心活羊会被感染，不愿放进去，也不听美术组的解释。当时时间紧迫，只见万玛老师走到她跟前说："当初搭建的时候说过这个事，你们这些人呀！"说完只是摇头，叹气。

另外一次是拍摄电视台的一帮人坐车去小喇嘛家路上的场景。当时，导演和摄影师在电视台车的后备箱里，录音组的车跟在电视台的车后录音。不知什么原因，后车追尾前车，导致两辆车前后的保险杠分别损坏了。万玛老师从后备箱里钻出来，满身尘土，走到录音助理兼司机跟前，一脸严肃："你怎么开车的，不知道小心开啊！"又转头跟制片人说："以后不要让他开车。"

按照拍摄安排，影片里超现实的部分要放到最后，在雪景里拍。但很遗憾，到最后也没有等来下雪。剧组动用消防车洒水，用造雪机造雪，依然没有达到下雪的效果。于是，剧组请当地牧人从80多公里外的地方运来了雪。因为工作量大，仅仅靠美术组的力量无法完成，最后全组人都身背一袋一袋的雪，往山上送。

有个工作人员跟我说，这是他待过的最和谐的剧组，每

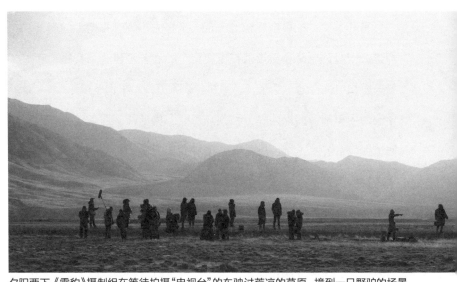

夕阳西下，《雪豹》摄制组在等待拍摄"电视台"的车驶过荒凉的草原，撞到一只野驴的场景。

个人都拼命干活，没有任何怨言。这或许是万玛老师的魅力吧。

　　在片场，有时光线不对或需要等待的时候，他会从口袋里拿出一些打印好的纸，坐在凳子上开始修改。有些是他自己的剧本或小说，有些是其他年轻人的作品。不拍摄时，他偶尔会坐在他的房车门口，跟剧组里的人聊天，看书。拍摄《雪豹》期间，他一直在读阿巴斯·基亚罗斯塔米的《樱桃的滋味》。

　　剧组里有很多对电影心怀敬畏、想要当导演的年轻人。跟我一起拍摄纪录片的桑杰就是其中一个。他白天帮我拍摄，晚上修改剧本，过几天去县城打印后交给万玛老师。万玛老师提出建议后让桑杰再次修改，改到满意为止。另外一位是穿梭在场务和美术组的宗周江措。拍摄结束后，他和万玛老师一直修改自己的剧本，改了很多次，直到有一天万玛老师说可以去拍了。2023 年夏天和冬天，两人分别顺利地完成了自己的短片。万玛老师总是鼓励想拍短片的年轻人去拍长片，让他们接受更大的挑战。

《雪豹》剧组解散那天，万玛导演走到冬格措纳湖边，他在想什么呢？

电影《雪豹》拍摄营地。

2014年开始，我几乎每年都去一两次日本，每次都会跟东京外国语大学的几位老师和朋友见面。他们有个团队创办了一本专注于藏地文学和电影的杂志《东方金鱼》，每年会把一两本藏族文学作品翻译成日文出版。他们已翻译了多部万玛老师的作品，每次见面，话题总是绕不开万玛老师。

　　有一次，他们半开玩笑半认真地问我："万玛老师每两年出一部电影，一本书，我们担心他晚上没有好好睡觉啊。"他们其实是佩服万玛老师在创作上的孜孜不倦。

　　我带着日本几位老师的疑惑，问万玛老师："日本老师们有个问题，您的睡眠充足吗？"

　　他微微一笑："其实我的创作用不了多长时间，电影一部接一部，写作呢，灵感来了，很快就能写好了。最费事的，反而是给刚刚起步的年轻电影人的扶持。从最开始的剧本修改，到找投资、组建团队、拍摄、后期制作，再到最后的发行，他们都需要帮助。因为我知道拍第一部电影时有多么艰难。感觉自己有一种使命感，会做些力所能及的事情。"

　　后来，我曾去万玛老师的另一部作品《塔洛》摄制组探班，在拍摄地昨那村待了几天。半夜，昨那村万籁俱寂。我有时半睡半醒着去上厕所。经过院子时，总能看到万玛老师的房

间还亮着灯。

拍《静静的玛尼石》时，万玛老师的助理这样对我说道："白天拍完东西，晚上结束应酬，他就开始写作，有时候在写小说，有时候在翻译其他人的文学作品。因为长时间的写作，他的电脑键盘都褪色了，周围积着一层灰尘。"

我想，他白天在世俗世界里用影像创作，晚上则是在精神世界里用文字创作吧。

再回到拍《雪豹》的那段日子，我每天 5 点半起床，吃完早饭，扛着摄像机，在全剧组出工之前去爬山，几乎爬遍了营地附近所有的山脉。每次爬到半山腰，看着微红的晨光从远方的群山泛起，染红整个东格措那湖，我就会沉浸在如梦如幻的景色之中，身心的疲惫和痛苦，被一股巨大的能量带走，感到无比的放松和宁静。我情不自禁，打开摄像机，记录这治愈的瞬间。

旭日东升，阳光开始登场，照射在湖面上，湖水变幻莫测，时而湛蓝，时而碧绿。阳光从层峦叠嶂的山间穿过来，洒在广袤的草原上，映出一束一束的光源。在这画卷里，我看到一个缓慢行走的身影，在起伏的草原间，时隐时现。

我坐在地上，久久凝视着在空旷的原野里行走的身影。

有时候，他在一束一束的光影间。

有时候，他在白雪苍茫的荒野里。

有时候，他在一片漆黑的暗夜里。

带着一束光，独自一人，行走在满天繁星的高原上。

早上醒来，有一束光从窗帘缝隙照进来，照到我的身上。我似乎感受到了一股强大的能量。

　　我恍然，他只是在我们心中种了一束光，便开启了新的旅程。

留在光影里的怀念

在藏语里，万玛是莲花之意，才旦则是长寿的意思。

关于万玛老师的这篇文章，我一直拖到最后才写，因为写它需要很大的勇气，对我来说是一件极其痛苦的事。

我至今都不敢相信，万玛老师已经离开了我们。这段日子，我时常走进一些琐碎的记忆里，凝视他的表情、身影，聆听他的声音，让自己得到些许安慰。

初遇

我初次见到万玛老师，是在 11 年前。

那是 2013 年毕业前夕，《英雄谷》在学校举办了一场首映会。因为我是青海民族大学建校以来，第一个能拍出一部纪录片并在学校放映的学生，首映当天，学术报告厅座无

虚席，连过道上都挤满了人。映后交流热烈，原本计划的半个小时延长到将近两个小时。前来观影的很多老师夸赞《英雄谷》，我们班的同学献上哈达祝贺我。两年的心血画上了句号。

有天傍晚，太阳快落山了，我在校园里闲逛，突然发现张贴栏里贴了一张《静静的玛尼石》的海报，上面写着"著名导演万玛才旦电影放映及交流会"。我之前就看过《静静的玛尼石》，一看到这张海报，一种马上要见到偶像的感觉包围了我，让我兴奋了好几天。

放映会如期举办。电影放完后举行了一场很长的映后交流。万玛老师在拥挤的人群当中，亲切地跟每一个学生合影交流。我和几个朋友躲在后面，等人群慢慢散去，才走上前去跟他打招呼，我介绍自己是"阿咪啰啰"电影社团的成员。

他饶有趣味地问我："社团是什么时候成立的？"

"是 2011 年成立的。"

"现在有多少个成员？"

"12 个。"

他点了点头。

旁边的老师插话说："万玛导演，这是我们学院的学生，前几天学校里放映了他制作的一部片子，片子做得很好。还

请您有空看看，提提意见。他是个很有想法的学生，以后请您多多关照。"

"可以，我这两天有空可以看看。"

我和万玛老师互相加了微信。他约我第二天下午见面。

"万玛老师，我期待跟您见面，就像小时候期待过年一样。"那天晚上，我回了万玛老师的消息，然后彻夜未眠。

见面地点在西宁城西区的一个工作室。我到的时候，他已经在楼门口站着，手里拿着两瓶水，递给我一瓶说："给，喝水吧。"

我跟着他走进电梯，来到一个玻璃房间。

"这是我一个朋友的工作室，今天他们休息，这里安静一点。"他脱了外套，挂在衣架上，摆正了他的眼镜，坐下便说："那就看一下你的片子吧。"

我连忙把电脑打开，放在他的跟前。

我坐在他的身旁，偷偷地看他的表情和眼神。不知是因为天气很热，还是晚上没睡好，他在观看的间隙总是打哈欠。我心里有点失望："老师对我的片子好像不感兴趣。"

片子看完了，他看上去若有所思。片刻之后，他取下眼镜，眨了眨眼睛，用双手揉了揉，再把眼镜戴回去，舒展了一下身体，对我说："总体感觉挺好的，有些地方有点像专题片。"

他提了一些剪辑上的建议，问了我一些跟制作相关的问题，让我再做一个 DVD："把封面做得好看一点，我把它推荐给电影节。"

那天，我们还聊了一些关于《静静的玛尼石》以及电影拍摄的话题。他向我娓娓道来，俨然就是我的老师。

《英雄谷》是我出于一股热情和冲动做出来的，是 22 岁不成熟的我拍出的不成熟的作品。然而，我万分感激那时的自己，若没有当时的那股劲儿，就不会有那天和万玛老师的深谈，更不会有我和他一起的十年。

感谢自己冲动拍出《英雄谷》。

青海湖邂逅

2013 年 7 月，我毕业了。

我依旧待在校园里，每天东游西逛。白天看书，听摇滚音乐，下午打篮球，晚上看电影。当时的室友才多把我推荐给一个公益机构，参加在青海湖畔举办的夏令营。

才多，是万玛老师的影片《塔洛》的剧照师，他后来加入万玛老师的团队，参与制作了多部影片。

夏令营的课程跟我在学校经历的完全不一样。学生们可

以在草地上席地而坐，可以自由选择画画、演讲、摄影、天文、历史、英语等课程，早晚还有瑜伽冥想课程。老师都是来自美国哈佛大学、哥伦比亚大学、弗吉尼亚大学等学校的大学生志愿者，还会定期邀请一些学者、文化名人来给夏令营的师生们开设讲座。曾任三江源生态保护协会秘书长、长期致力于三江源生态保护的哈西·扎西多杰，以利他观念讲述了藏地文化生态里形成的生态保护意义；西北民族大学的华毛教授，以藏地女性的文学创作为案例，讲述了关于文学创作的思考；青海湖畔的牧人南加，分享了过去20年来和周围的牧人一起保护青海湖生态环境的故事。我作为摄影老师，又充当着记录夏令营活动的摄影师，用镜头记录了很多令人热泪盈眶的瞬间。

七月的青海湖，湖畔野花盛开，湖水碧绿如海，白云悠闲地飘浮在天际，羊群在广袤的草原上悠然自得，宛如流动的祥云。微风拂过，草儿随风摇曳。夕阳斜照，湖面被风吹过，水波荡漾，闪烁着亮晶晶的光芒。

不一会儿，天边映照出绚烂的霞光，如诗如画。我们师生拿着洁白的哈达在这让人沉醉的傍晚迎来了万玛老师。与他一同前来的还有他的太太玉珍和儿子久美成列。

晚上我们一起观看了《静静的玛尼石》，万玛老师在映

后跟夏令营的师生们进行了长时间的交流，因为老师都是从世界各地来的，我们几个懂藏语，又会说点英语，所以轮流当起了现场翻译。他用幽默的方式回答学生们天真烂漫的问题，平静安宁的帐篷里顿时充满了欢声笑语。

晚间，我陪同万玛老师和家人到安排好的帐篷里去。我跟他提起想要做一部《小鞋子》的短片，讲了大概的故事内容和情节。他听了之后说："挺好的，你先写剧本，写完了发给我看看。"

第二天一早，万玛老师就回去了，但把儿子久美成列留在了夏令营。我有摄影课，没来得及找他聊，也没能道别。

久美成列和爸爸妈妈住在北京，当时应该还在上小学。比起在藏地长大、皮肤黝黑的孩子，他脸蛋嫩白，举手投足间有种矜持。我问他："这里好玩还是北京好玩？"他回答我说："北京好玩。北京什么都有，还有钢琴可以弹。"

和其他在城市长大的藏族孩子一样，久美成列在这片故土上也有些格格不入。

原本两个礼拜结束的夏令营提前一周结束。我返回学校，依旧沉浸在每天看电影的状态中。

五彩神箭

高原的冬天总是来得很早。

十月，所有的树叶都逐渐变黄，散落在地上被秋风一扫而光。早晚会有微微积雪，玻璃上凝结着一层薄薄的霜。我透过窗户看到外面光秃秃的世界，一种难以名状的情绪涌上心头。

一天下午，我躺在阳台上晒太阳，万玛老师给我发来微信，要我帮他找个藏文老师，我推荐了我的挚友普华，他精通藏汉双语。于是，普华在中央民族大学读硕士和博士期间，成为久美成列的藏文老师。

"我这两天在尖扎措周村拍一部影片，你要是有空可以来看看。住宿和吃饭都不用担心，来的时候提前跟我说一声，我给你安排。"

接到万玛老师的邀请，我特别高兴，立马回复他："我想明天就来。"

第二天，我早早起床，吃了一顿糌粑，收拾简便的行李，奔向车站。

到尖扎时已是中午。我在超市里买了一些饼干和矿泉水，打了一辆出租车。司机师傅问我："你是不是去拍电影那里？"

"是，你怎么知道的？"

"这两天去措周村的人很多，都是去拍电影的，我已经送了好几拨人了。"

拍摄场地在村里比较高的一个山上，看上去特别陡。来到山顶，却是一片宽敞的平地，四周梯田环绕。平地上到处都是穿着蔚红藏袍的群众演员和身着大衣的剧组人员，空气里回响着嘈杂的声音。

我穿过人群，来到背对着我的万玛老师身边。

他可能以为我没吃午饭，于是把远处一位身穿藏袍、头发稀疏、嘴边长满胡须的人叫来："他是刚刚到的，给他一份盒饭。"那人有点无奈地说："刚刚还有一些剩下来的，觉得浪费都发完了，怎么办呢？"

这个长满胡须、头发稀疏的人叫尼玛太，后来成了我的朋友。他热衷摄影、民俗文化和表演，是《五彩神箭》里的电视台记者扮演者。我后来在《寻找智美更登》《太阳总在左边》《旺扎的雨靴》《寻牛》等电影里，总能看到他的身影。有次新年去尖扎办事，跟他一起喝酒到半夜。印象深刻。

那天拍的是《五彩神箭》里一个重要的场景，扎顿和尼玛分别代表各自的村落比赛，以此决定来年谁来举办射箭比赛。因为一些细节问题，这个场景重复拍了很多次，总是

过不了。

天色渐暗。万玛老师跟摄影师聊了一会儿说："今天就这样吧，明天再来，收工。"

晚上我去了尖扎县城的一家餐厅。万玛老师约我在那里共进晚餐。他招呼我坐在旁边的位置上，对大家说道："他是民大毕业的学生，刚刚做完一部片子叫《英雄谷》，做得挺不错的。你们有空找机会看看。"

那天晚上，大家放歌纵酒，而他总是微笑着坐在那里，叫我好好吃饭。晚餐结束，大家一齐走出餐厅，秋叶在凉爽的风中不停地摇曳着。我站在路边的台阶上，看着他们在树影婆娑里踱步的身影。时隔多年，我提笔进入当时的时空，一切仍历历在目。

2014年6月，《五彩神箭》在上海国际电影节全球首映。

7月21日，我在西宁第一次观看了《五彩神箭》，票是万玛老师送的。因为我在片场目睹了拍电影的过程，看到最终呈现在荧幕上的画面，有一种梦幻般的感觉。

当天晚上的影展还有一场《静静的玛尼石》的特别放映，在西宁人民公园的奥斯卡影城。映后交流结束后，我跟万玛老师一起回家，因为《五彩神箭》需要填写米兰国际电影节

相关的申请资料，而他不太懂英语。

他烧水、泡茶，给我倒了一杯后，便坐在旁边看书。我在一边填资料，有些资料不齐全，需要他重新找。这时已到半夜，他说："时间晚了，我叫辆车送你回去。"

当时的他已是功成名就的导演，我只是个刚刚走出校门的大学生，但他对我总是关怀备至。车辆行驶在人烟稀少的大街上，路边的灯光把车里映射得时亮时暗。坐在副驾驶的我有些受宠若惊。

纽约重逢

2014 年 4 月，我收到了一封美国纽约现代艺术博物馆当代亚洲影展的邀请函，有了远渡重洋的机会。

我在圣彼得堡转机，辗转了 17 个小时之后，终于抵达纽约。出机场时已是晚霞时分。我坐上朋友的车，微风轻抚我的头发和脸庞，眼前的景象让我思绪万千。

我是提前半个月到的纽约。这期间，我在华盛顿附近到处游山玩水，穿梭在纽约的大街小巷里，沉浸在这座世界大都市的多元文化中。

此前，我不知道纽约现代艺术博物馆是一家全球有名的

博物馆，也不知道影展还邀请了包括万玛才旦、松太加、江布、万玛扎西等藏地导演，以及其他一些做过藏地题材电影的国外导演。影展的发布会上，除受邀的导演外，还有被誉为"美国直接电影先驱"的导演阿尔伯特·梅索斯(Albert Maysles)。我刚开始自学剧情片和纪录片制作的时候，总会读到关于他的文章和采访，里面常常登载着一张他身扛摄像机、他的兄弟大卫·梅索斯(David Maysles)手拿录音话筒的照片。他们主张通过无脚本、无场景设置、无解说词的方式，揭示人们日常生活的戏剧性的电影理念，制作出《灰色花园》《推销员》等电影，从而赢得了杰出的声誉。

我从未想过，会有这样的机缘遇见这位电影大师。

发布会结束后，我来到梅索斯大师身边，献上一条哈达，表达了对他的敬意。

那期间，制片人尼尔森把我安排在哈莱姆区一家很古老的房子里居住。有一天早上，我发现在书架上有一张梅索斯两兄弟的照片，早饭间隙我很好奇地问厨师："我刚看到那边有一张梅索斯两兄弟的照片，你们家是不是有喜欢他的人？"厨师有点惊讶地说："你不知道？这是梅索斯的家。"

我当时就愣住了。

在接下来的一段时间里，我偶尔会与梅索斯老人一起吃

早饭。我住在三楼，上三楼需要经过二楼的书房，常常看到这位年过八十的耄耋老人还在看电影学习。偶尔喝酒晚归的我，甚是惭愧。

离开纽约之前，我还去了他位于哈莱姆的工作室，对他进行了将近两个小时的采访。当时他在助理的帮助下，每天还按时上班，精神状态也不错。没想到，我回国后不到一个星期，就听到了他去世的消息。远在万里之外的我，万分悲痛。

因为时差的关系，发布会上的万玛老师看上去有些疲惫。我们简单寒暄了两句。

影展期间，每次有电影放映他都不会缺席，按时排队去看电影，偶尔会找一些多余的票请我看。每晚电影结束后，我们和前来观看的朋友都会去酒馆喝酒。那时他也会偶尔喝一点，碰到有人跟他敬酒，他便说："你们年轻人多喝一点，我喝不了多少。"在喧嚣的酒吧里，他拿着一瓶啤酒，陪我们天马行空地聊天。

他曾于2011在纽约待了一年，学习英语，对纽约的街头了如指掌，因此我们一起出门时，他常常成为我们的向导。他总是穿着一身黑色衣服，背着一个看起来很重的黑色双肩包。我有时不忍看他疲惫的样子，就从他的手里抢过来要帮

他背。他笑眯眯地说："你们这些人，人家美国人没有这种习俗。"我也跟他开起玩笑："咱是中国人嘛，不管美国人怎么想。"

在拼接这些黝黑的文字时，记忆深处的点点滴滴都回来了。我仿佛又看到了他缓缓行走在熙来攘往的纽约街头的身影。

有一天，他邀请我和松太加去他一个朋友家里做客。

"有个朋友做了面片和韭菜包子，邀请我们去吃饭。"他说"面片和韭菜包子"的时候，语气里带着笑意。

"要是有面片和韭菜包子，那得多吃一点。"在纽约能吃到家乡的饭，我别提有多高兴了。

安多藏区的人们特别喜欢吃面片，黄河、隆务河一带的农民更喜欢吃韭菜包子。这些年，万玛老师在创作上越来越突破自己的界限，走向国际，但在饮食上还是保持着他的传统。

在藏区，按照生活方式来分，主要有以畜牧为主的牧人和农耕为主的农民。那天的聚会上，万玛老师、他的朋友和我是农民，松太加老师是牧人。吃饭间隙，松太加老师和万玛老师调侃不断。每当我们聚集在一起，常常彼此调侃，这

也是藏区特有的文化形态。

我小时候，村里很多人会在傍晚时分聚集在村寨巷头，彼此调侃到很晚。后来，这种情景越来越少，大家都忙着赚钱、建房、买车，谋求富足的生活。每次回到故乡，发现人与人之间的关系越来越疏远，记忆当中的故乡，渐渐褪色，让人心里五味杂陈。

几天后，万玛老师要去另外一座城市。他把刚刚剪辑完的《五彩神箭》拷到我的电脑上说："要是你想在华盛顿或其他地方放映，可以用这个拷贝放。明天我要去其他城市，在那边办完事就回国。等你回国我们再见。"

跟万玛老师在纽约的邂逅到此结束。

临回国时，我收到东京外国语大学的放映邀请，需要回北京办理签证。我一到北京就联系了万玛老师，与他在中央民族大学附近的一家藏餐馆见面。那天，与他一同去的还有他的太太和儿子久美成列。

久美成列从青海湖的夏令营回去之后，万玛老师把他从北京带到安多老家的一所寺院学校学习藏文。我在一次采访中提到，万玛老师担心儿子不会说藏语，将来会成为儿子一生的遗憾。这次见面，久美已经能用流利的藏语跟我们交流了。聊天时，他的妈妈偶尔夹杂一些汉语词，他还会用藏语

提醒："要说纯正的藏语。"看到此景，万玛老师露出了高兴的神情。

"要是你能多待几天，来我家，我给你做正宗的家乡饺子。"说"正宗"时，他面带微笑，那是他的专属幽默。

我总是很好奇，是什么让他对我关怀备至？是因为他从小也经历过艰苦的岁月，还是因为他开始拍电影时也历尽艰辛，更懂得年轻人创作的不易？还是他原本就是一个温暖、善良的人？

如家人，如哥、如父。

监制《光之子》

《光之子》在东京获奖后，我们拿到了一点资金。

我第一时间给万玛老师发微信，想邀请他成为监制，东京影视制作中心的佐野岳士导演也是监制之一。他立马答应了我的请求。

每拍完一些内容，我就拿到西宁给他看。有时候他叫我们去咖啡馆，有时候在他的工作室。有一次我跟制片人仁青多杰去了他西宁的工作室。他看到我笑眯眯地说："是不是受苦了呀，看你瘦了很多。"

听到这番话，旁边的制片人开玩笑说："很多人根本不觉得他是'九零后'，纪录片让他苍老了。"

万玛老师微微一笑："拍完这部片子，我断定很多人都不相信你是'八零后'。"

我们都哈哈大笑。

"拍电影，其实就是在挑战自己的生命。"

他早就明白这个道理。

听说有一次他在甘南拍《寻找智美更登》时，因为一方面有资金压力，再加上当时得了感冒，他身心疲惫。有一天在片场输液时，突然晕倒，被送往医院。还有一次，在海拔5500米的可可西里无人区拍摄《撞死了一只羊》时，因为缺氧，剧组里的很多人都被送到医院急救，他自己也感受到了前所未有的挑战。2019年4月26日，《撞死了一只羊》如约在全国上映，当时网上流传着他写的一篇导演手记，里面就有这样一句话：

"在某些地方，拍电影，其实就是在挑战自己的生命。"

两年时间过去，《光之子》终于拍完，我们在东京完成了后期剪辑。

2018 年 8 月 24 日，《光之子》的电视版在 NHK 播放，受到了很多观众的喜爱。我们开始做电影版的后期剪辑，还收到了一些电影节的长片邀请。那期间，《撞死了一只羊》也入围了 Tokyo FILMeX 电影节。这个电影节格外青睐万玛老师，他的作品连续获奖，对他来说是一个"圣地"。

果然，影片获得了"Tokyo FILMeX 评审团奖"的殊荣，在场的我们心花怒放。晚上我们在附近的饭馆开怀畅饮，为他庆贺。我寻机向他汇报了《光之子》影片后期的制作情况，他一如既往地点点头："挺好的，再努力一下就快好了。"同时，他也给我了一些如何参加电影节的建议。

2019 年盛夏，他被邀请为 FIRST 青年电影展训练营导师，在极其繁忙的工作间隙，观看了快要收尾的电影版《光之子》。我根据他给的建议做了调整，完成了第 37 个版本，也就是影片的最终版。

万玛老师当时还提出一个建议：梅朵从爸爸家回来后，和外公外婆继续生活的部分不必放入影片。我在剪辑台考虑了许久，最终还是保留了自己的想法。

尘埃落定。历时三年的《光之子》总算完成了。万玛老师把它推荐给电影节和业内人士，就像关照自己的孩子一样。日后，每当我参加一个电影节，说到它是万玛老师监制的，

都会格外受关注。

生命如风中的残烛

2023 年 4 月底，我在泰国和越南闷热的天气里拍了一部剧情短片。

在异国他乡制作，面对的是陌生的环境、文化、语言，当各种挑战扑面而来，我拥抱着时间带来的一切不确定性，在洪流中逆行，在极限的条件下勉强拍完。

5 月初回到成都，精疲力竭的我，打算好好休息几天。成都突然降温，细雨绵绵，已经习惯热带雨林气候的我，总能感到莫名的凉意。

有一天早上，我还在酒店的床上躺着，半睡半醒。制片人仁青多杰发来一条短信，只有 9 个字："万玛老师有生命危险。"

我立马清醒过来，盘坐在床上，打电话询问情况。

"是因为高反，情况有点危险，我会跟你保持联系的。"

挂完电话，我立马起床，刷牙洗脸的时候安慰自己："万玛老师肯定没问题。"

中午正跟几个朋友吃午饭，在拍摄现场的朋友给我打来

电话。我赶忙起身走到外面，电话那头传来呜咽的声音："老师不行了。"

我的脑子一片空白，倒在地上，难以呼吸。过了好一会儿，我勉强回到餐桌，却什么都吃不下去。眼泪止不住地流下来，只好起身，先告辞了。

坐在地铁里，我抑制不住自己的情绪，低头掩面，泪水模糊了我的眼睛。

"这怎么可能，肯定是假的，肯定是假的！"

从地铁站出来时，大雨如注。天色昏暗，人们撑着雨伞匆匆而过。我站在十字路口，满身雨水。过往的行人和车辆，像定格的画面，渐渐模糊起来。

晚饭时分，我回到朋友的寝室，吃了一碗朋友做的面片。我躺在床上，跟万玛老师在一起的画面一幕幕闪现，泪水流入耳朵里、枕头上，我的胸口紧紧的，隐隐作痛。我无法入睡，反复看着朋友圈里关于他的照片和文章，看到一篇格桑央拉写的文章时，我再也忍不住，失声痛哭。

我永远地失去了他。

他在电影里说："财富如草尖的露珠，生命如风中的残

烛，这就是无常啊。你看我今天好好的，也许明天就不在了。"

西藏文化从不回避死亡，坦然面对死亡的人被视为修佛有成的勇者。万玛老师也是如此，他把文学和电影作为修心的场域。

此刻，世界万籁俱寂，我突然感到一种无比巨大的能量，让我起身。我走到浴室，清洗全身。吃了一碗糌粑，奔向机场。

去拉萨。

现实里送别，梦境里相遇

5月10日早晨，来自天南海北的人们，按照拉萨的习俗，簇拥着万玛老师，围着大昭寺转了一大圈，将他送回到这片在他的文学和电影里反复出现的圣地。

送行结束后，我继续待在拉萨，因为我相信，老师还在。

我走进回忆的时空，与他聊天，倾听他的声音，凝视他的一举一动。他在温暖的阳光下看书，微风轻轻吹动他手中的书页，一切都很安宁。

那个沉默寡言，看着有些孤独，又带有一丝忧伤的他，内心藏着博大的爱与慈悲。我有幸，被他的爱和慈悲庇护了十年。

2023 年 5 月 11 日，来自全国各地的人们聚集到八廓街，围大昭寺转 3 圈，送万玛老师最后一程。

送万玛老师"回家"后的第七天晚上，他来到了我的梦里。

还是那套黑色的衣服，在耀眼的太阳底下，白发闪闪发亮。他面带微笑，温文尔雅地从远方走来，走到一群围着朋友的餐桌，双手合十，准备要去什么地方。我隔着监视器，注视着他的一举一动。

早上醒来，有一束光从窗帘缝隙照进来，照到我的身上。我似乎感受到了一股强大的能量。

我恍然，他只是在我们心中种了一束光，便开启了新的旅程。

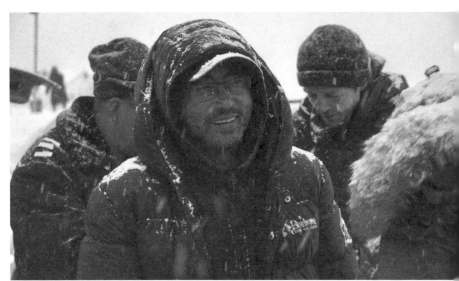

拍《雪豹》里最重要的一场戏时，下了一场大雪，演员们演技非常到位，万玛老师笑得合不拢嘴。